Synchronicity

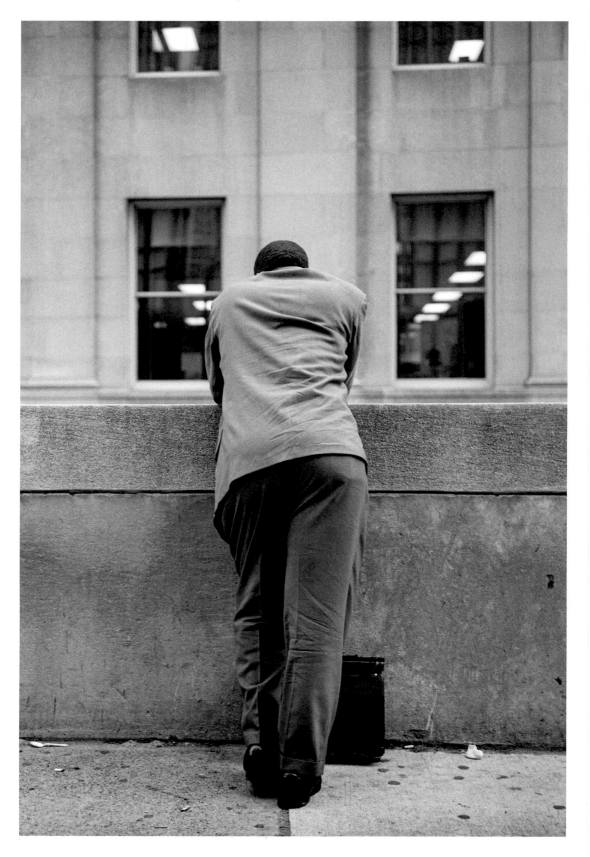

Union Station, Toronto, 1996

FABRICE STRIPPOLI

Synchronicity

CURATED BY / ORGANISÉ ET PRÉPARÉ PAR
JEAN-RAPHAËL HECKLY

Figure.1
Vancouver/Toronto/Berkeley

Words by Ron Sexsmith & Justin Kingsley

Curator's Statement

Fabrice loves angels and it shows.

The reader finds himself in this flow of images where the smile is next to our melancholy, the light illuminates our shadows and our conscience is awake and free. We are won over by a sense of calm, of finding ourselves in everything or everyone. Always with respect. Feeling good or vulnerable, exhausted or curious, lulled by the rhythm of the ills, between the impostures of appearances and intimate truths.

From dream to dream until we forget ourselves, lose ourselves, regain our taste, then smile again. Something timeless too, and the flight of this time that escapes us is linked to us with accuracy.

Life then exceeds its frame, that of the camera, and brings us back to the essential. The light sharpens its angles, lines and reflections. The softness of the images, the rhythm of the steps, the lightness, the arrogance, the tender or suggested beauty, slowly expose themselves then impose themselves. Everything falls into place and the moment offers itself to the artist as well as to the reader in perfect synchronicity.

The angels love Fabrice and it shows.

Déclaration du conservateur

Fabrice aime les anges et ça se voit.

Le lecteur se retrouve dans ce flux d'images où le sourire côtoie notre mélancolie, la lumière éclaire nos ombres et notre conscience est éveillée et libre. L'apaisement nous gagne, celui de se retrouver en toute chose ou en chacun. Toujours avec respect. Se sentir bien ou vulnérable, épuisé ou curieux, bercé par le rythme des maux, entre impostures du paraître et vérités intimes.

De rêve en rêve jusqu'à s'oublier, se perdre, reprendre goût, puis sourire de nouveau. Quelque chose d'intemporel aussi, et la fuite de ce temps qui nous échappe se lie à nous avec justesse.

La vie dépasse alors son cadre, celui de l'appareil, et nous ramène à l'essentiel. La lumière aiguise ses angles, les lignes et les reflets. La douceur des images, le rythme des pas, les légèretés, les arrogances, la beauté tendre ou suggérée, doucement s'exposent puis s'imposent.

Tout se met en place et le moment s'offre à l'artiste comme au lecteur en parfaite synchronicité.

Les anges aiment Fabrice et ça se voit.

Jean-Raphaël Heckly

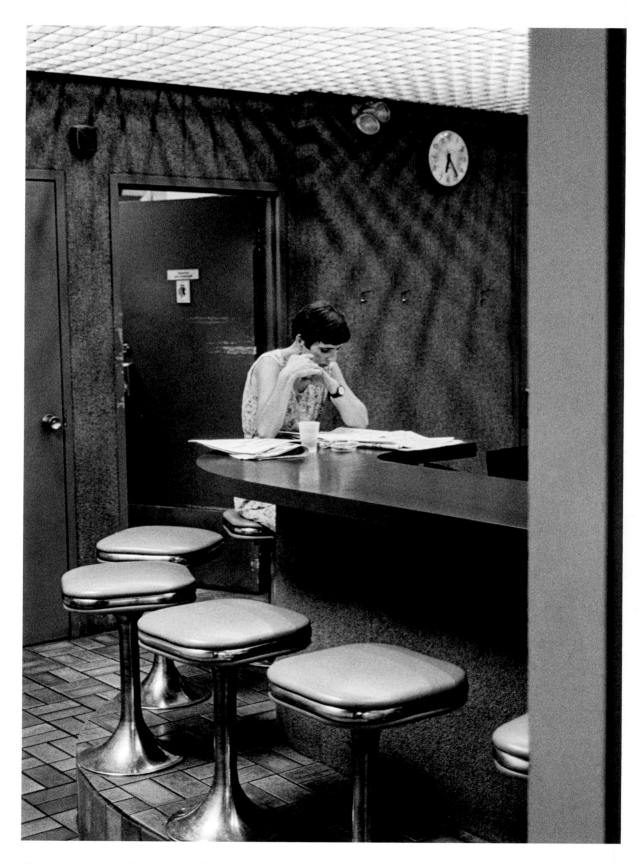

Cliente au terminus d'autobus Greyhound, Sainte-Foy, Québec, 1991

Artist's Statement

It all started with a conversation over lunch with a long-time friend, JR. "Fabrice," he said, "I want to see more of your pictures. Show me the work that will touch my soul and make me want to smile."

I had never thought of my photography this way, and then the lockdown happened and all of a sudden there was time – time to find the right photos; time to create something that can make you smile. This is how this set of images came about. I call it *Synchronicity*. All the elements came together harmoniously. It felt good. There was a certain balance to all things. I like the intimacy of a book; it is like a conversation between you and me.

I have been photographing the streets with my film camera for years. It is a noble medium. I've never felt like I had to change. Black and white is my language, it sees light and it has this remarkable ability to keep things quiet. It is almost like it brings you to a different dimension.

I like to take my time living with my photos – editing, printing, more editing, sharing. Printing photographs is kind of like slow cooking; eventually, all the flavours meld into one cohesive body of work. Darkroom time is integral to image making. I often think of it as a time zone: a time and space where I can let things fall into place. I love the solitude and the hours spent working towards a final print – taking a moment to finalize a record of things lived.

It is hard for me to express how difficult it is to write about a photograph and its complexities, what it triggers and why. The moment itself is a gift and I was there to witness and capture it. Any given photograph is not about "me," it is about "us" and what makes us human – the common elements of the circle of life.

Mot de l'artiste

Tout a commencé par une conversation au cours d'un dîner avec un ami de longue date, JR. « Fabrice, me dit-il, je veux voir plus de tes photos. Montre-moi un travail qui me touchera l'âme et me fera sourire. »

Je n'avais jamais pensé à ma photographie en ces termes. Puis le confinement est arrivé, et tout d'un coup il y avait du temps – du temps pour trouver les photos qui conviennent, du temps pour créer quelque chose qui puisse vous faire sourire. C'est ainsi qu'est né cet ensemble d'images. J'ai voulu l'appeler Synchronicité parce que tous les éléments s'assemblent harmonieusement. Je me sentais bien, car un certain équilibre venait de surgir. J'aime l'intimité d'un livre ; c'est comme une conversation entre vous et moi.

Cela fait des années que j'arpente les rues avec mon appareil photo à pellicule. C'est un moyen d'expression noble. Je n'ai jamais eu l'impression que je devais changer. Le noir et blanc est mon langage ; il capte la lumière et il a cette remarquable capacité de rendre les choses à leur quiétude. C'est presque comme s'il vous amenait dans une autre dimension.

J'aime prendre mon temps pour vivre avec mes photos – les réviser, les imprimer, les réviser encore, les partager. Imprimer des photos, c'est un peu comme cuisiner dans une mijoteuse, et finalement, toutes les saveurs se mélangent pour former un plat savoureux. Le temps passé dans la chambre noire fait partie intégrante de la création d'images. Je la considère souvent comme une zone intemporelle : un temps et un espace où je peux laisser les choses se mettre en place. J'aime la solitude et les heures passées à travailler en vue d'une impression finale – prendre un moment pour faire apparaître une trace des choses vécues.

The first photograph in this book is of a woman reading a newspaper in the Sainte-Foy Greyhound bus depot. This was my first attempt at pointing a camera at a feeling. Seeing her there in that moment, it all seemed so lonely. We were alone, together. Waiting.

Other photographs are more ambiguous – a reaction to an action. These identify themselves during the editing process and remain.

Most of the photographs in this book were taken in Toronto; a few others were captured as I meandered through Vancouver, Calgary, and Montreal. I see my camera as a notebook of some description – and I'm always taking notes. So, I carry my camera and observe my surroundings. A camera opens doors and conversations, just like the one I'm having with you right now.

So, let's take a walk. We can talk. Just be aware that I will be stopping to take pictures. Please, walk to my right and never in front of me, that's where we see the theatre of life unfold.

Il me semble pénible d'exprimer combien il est difficile d'écrire sur une photographie et ses complexités, ce qu'elle déclenche et pourquoi. L'instant même est un cadeau et j'en étais un témoin privilégié. Une photographie donnée ne parle pas de « moi », mais de « nous » et de ce qui nous rend humains – les éléments communs du cercle de la vie.

La première image de ce livre représente une femme lisant un journal dans le terminus Greyhound de Sainte-Foy. C'était ma première tentative de pointer un appareil photo sur un sentiment. Dans ce regard, à ce moment-là, tout semblait si solitaire. Nous étions seuls, en face l'un de l'autre. Dans l'attente.

D'autres images sont plus ambiguës – elles sont une réaction spontanée à une action. Elles surgissent au cours du processus de révision et se fixent enfin.

La plupart de ces photographies ont été prises à Toronto, et quelques autres ont été capturées lors de mes pérégrinations à Vancouver, Calgary et Montréal. Je vois mon appareil photo comme une sorte de carnet de notes – et je n'ai jamais fini de prendre des notes. Donc, je porte sur moi mon objectif et j'observe mon environnement. Cet outil ouvre des portes et donne lieu à un dialogue, comme celui que j'ai avec vous en ce moment.

Alors, promenons-nous. Nous bavarderons. Sachez juste que je vais m'arrêter pour prendre des photos. S'il vous plaît, marchez à ma droite, pas devant moi, c'est là que nous verrons ensemble se dérouler le théâtre de la vie.

Fabrice Strippoli
Summer / *Été* 2021

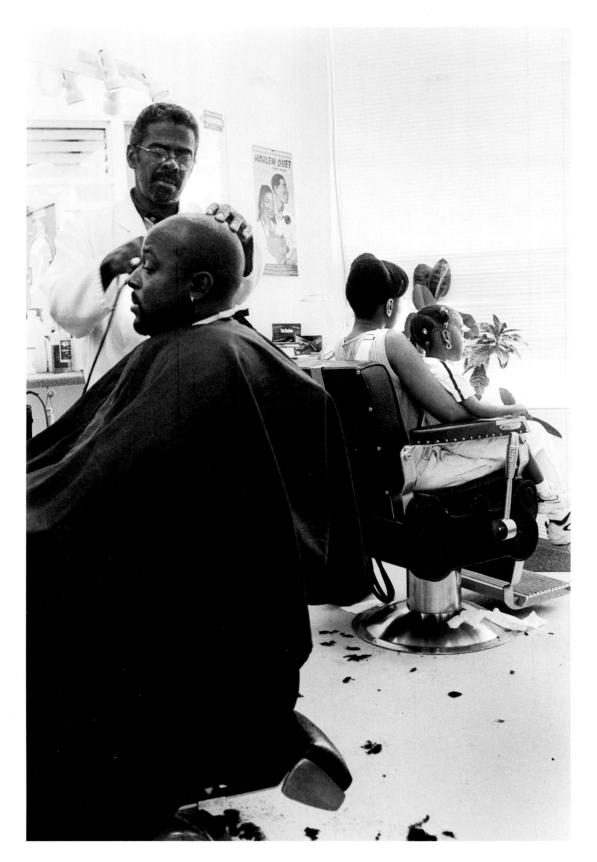

Vaughan Road, Toronto, 1999

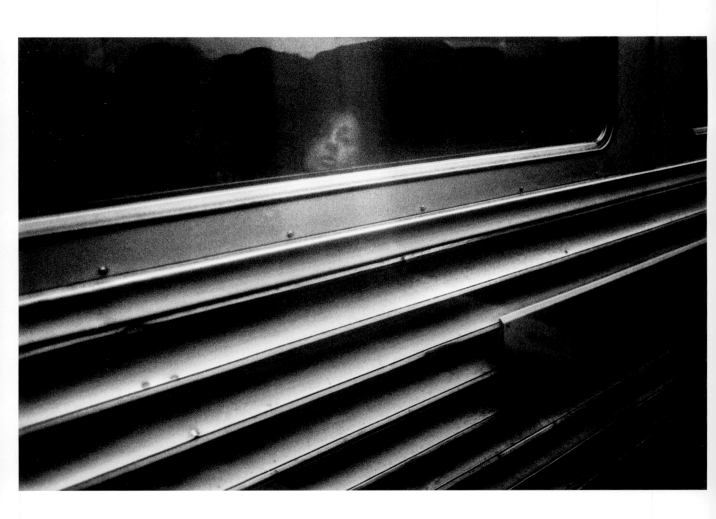

Union Station, Toronto, 1998

Synchronicity

People going about their
business
Going about their lives
Haircuts, diners, train
stations…
All busy with life and the music
of life
Waiting for lights to change,
waiting on streetcars
The same struggles, same
worries and the same joys
And it's going on all around us
At the same time in cities
strewn across our land
True synchronicity in the city
Faces of humanity in the city
Window shopping through our
own reflections

Synchronicité

Des gens qui vaquent à leurs
affaires
Sur le chemin de leur vie
Coiffeurs, restaurant, stations
de gares…
Tous occupés par la vie et la musique
De la vie
Attendant que les feux changent,
Attendant pour les tramways
Les mêmes combats les mêmes
soucis et les mêmes joies
Et ça se déroule tout autour de nous
Au même moment, dans les cités
qui émaillent notre territoire.
En parfaite synchronicité.
Visages d'humanité dans la ville
Du lèche-vitrine à travers nos
propres reflets

Ron Sexsmith
Musician Songwriter
Half man Half melody

11

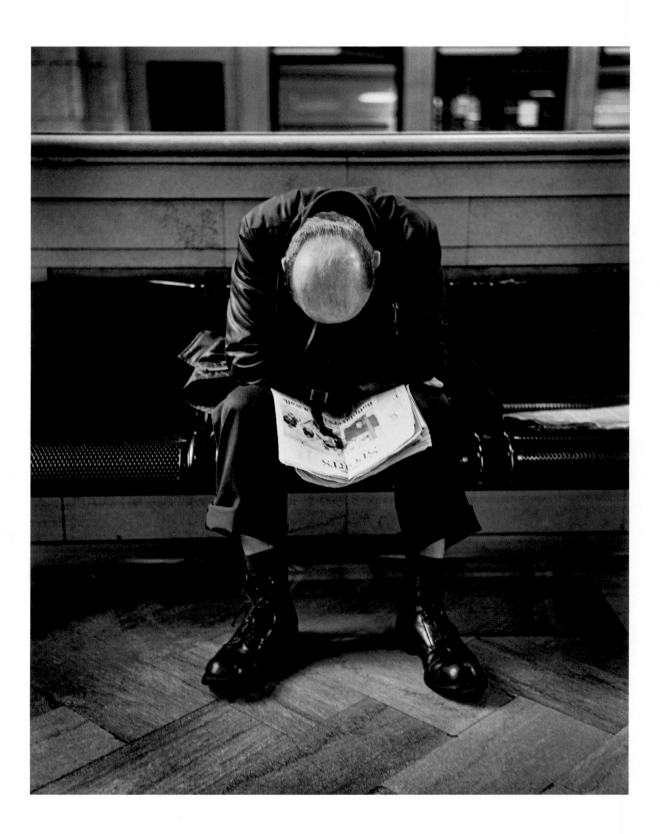

Union Station, Toronto, 1996

Synchronicity

He reminds me of a Brechtian character, abandoned – maybe lost – and looking for shadows down a dead-end *calle* in Mexico City. Even the dogs don't notice he's there.

> There are men who struggle for a day and are good.
>
> There are men who struggle for a year and they are better.
>
> There are men who struggle many years, and they are better still.
>
> But there are those who struggle all their lives.
>
> They are the indispensable ones.[1]

To authentic photography, the real stuff, Fabrice Strippoli is the indispensable one.

He carries with him both schools of necessary knowledge. One that comes from the bouncing of voices from walls and out of books, and the other that comes from surviving the sprint across a busy highway for a better angle.

This collection of images is Fabrice's fine way of showing us who we are, and who we live with. He's telling us where, why, how, and especially when to look – which is the difference between his genius and instagra… tification. It's his unique and carefully cultivated mix of rule-breaking applied to moments that few of us will ever even witness. Not because they aren't near us – they're everywhere really – but because our eye doesn't see them the way his does. To say nothing of what's necessary to capture such moments. Strippoli's lens is made

Synchronicité

Il me fait penser à un personnage brechtien, avili – peut-être perdu – et cherchant des ombres dans une calle *sans issue de Mexico. Même les chiens ne remarquent pas qu'il est là.*

> *Il y a des hommes qui luttent un jour et ils sont bons.*
>
> *D'autres luttent un an et ils sont meilleurs.*
>
> *Il y a ceux qui luttent pendant de nombreuses années, et ils sont très bons.*
>
> *Mais il y a ceux qui luttent toute leur vie, et ceux-là sont les indispensables.[2]*

Pour la photographie authentique, la vraie, Fabrice Strippoli est l'indispensable.

Il porte en lui les deux écoles du savoir nécessaire. L'une qui vient du rebondissement des voix inscrites sur les murs et dans les livres, et l'autre qui vient de la survie au sprint sur une autoroute très fréquentée pour un meilleur angle.

Cette collection d'images est une belle façon pour Fabrice de nous montrer qui nous sommes et avec qui nous vivons. Il nous dit où, pourquoi, comment et surtout quand regarder, ce qui fait la différence entre son génie et l'instagra…tification. C'est son mélange unique et soigneusement cultivé de transgression des règles appliqué à des moments dont peu d'entre nous ne seront jamais témoins. Non pas parce qu'ils ne sont pas près de nous – ils sont partout en fait – mais parce que notre œil ne les voit pas comme le sien. Sans parler de ce qui est nécessaire pour capturer de tels moments. Son objectif est fait

1 From the song "In Praise of the Fighters" from *The Mother* (1930) by Bertolt Brecht and from the poem "In Praise of Learning" by Bertolt Brecht in *Selected Poems of Bertolt Brecht*, translation and introduction by H.R. Hays (New York: Grove Press; London: Evergreen Press, 1959).

2 *Extrait de la chanson* In Praise of the Fighters, *écrite par Bertolt Brecht pour la pièce* La Mère *(1930) et du poème* In Praise of Learning *du même auteur, cité dans* Selected Poems of Bertolt Brecht, *traduction et introduction de H.R. Hays (New York : Grove Press; Londres : Evergreen Press, 1959).*

for all the available light one can find; his image making is completed with a few darkroom tricks only he remembers. One tends to forget that he prints for the world's best and most iconic and that his darkroom talent is only overshadowed by a single point of light.

Click.

How did I not see that?

Wait for it.

Of course!

Each image in this collection expresses an idea that exists within a single, unique moment. A fleeting reality of in-between breaths. A flash of life, nuanced by the available light, as always. Sometimes he takes a bit longer to take our eye to the objective, and the reward makes us — well, me at least — happy. Like being transported elsewhere and standing there as witness, watching something happening. Right there. Something human and real and familiar even though none of the players seems familiar. Just *known.*

He makes us want to know the end of each story. Despite a sometimes flurry, blurry lens, we'd like to stay for the ride and find out what sorrow that young woman was looking at in her own reflection. Or which album she chose and how often does she push her glasses up the bridge of her nose? Was that a streetcar the boy is on? Or his bed for as long as possible through the long night?

This kind of portraiture comes from a lifetime of spiritual rebellion. Of resisting popularity, trends and fashion to fashion a life's work and more. This kind of rebellion forces the protagonist to authenticity; it's the only way to build legitimacy. Strippoli's been there. Beginning on the streets of Quebec City in another millennium — a rejected punk who knows where to look for heat on a cold, abandoned sidewalk — and who is resuscitated decade after decade with every push of the trigger.

pour toute la lumière que l'on peut trouver ; sa fabrication d'images est complétée par quelques astuces de chambre noire dont lui seul a le secret. On a tendance à oublier qu'il imprime pour les meilleurs et les plus emblématiques du monde et que son talent en chambre noire n'est éclipsé que par un seul point de lumière.

Clic.

Comment ai-je pu ne pas voir ça ?

Attends un peu.

C'est l'évidence même !

Chaque image de cette collection exprime une idée qui existe dans un seul et unique moment. Une réalité fugace entre deux respirations. Un éclair de vie, nuancé par la lumière disponible, comme toujours. Parfois, il prend un peu plus de temps pour amener notre œil vers l'objectif, et la récompense nous rend – en tout cas, moi – heureux. Comme si nous étions transportés ailleurs et que nous étions là, en tant que témoins, à regarder quelque chose se produire. Juste là. Quelque chose d'humain, de réel et de familier, même si aucun des joueurs ne semble familier. Simplement connu.

Il nous donne envie de connaître la fin de chaque histoire. Malgré un objectif parfois flou, nous aimerions rester pour le trajet et découvrir quelle tristesse cette jeune femme regardait dans son propre reflet. Ou quel album elle a choisi et à quelle fréquence elle remonte ses lunettes sur l'arête de son nez. Était-ce un tramway dans lequel se trouve le garçon ? Ou son lit, pour le plus longtemps possible pendant la longue nuit ?

Ce type de portrait est le résultat d'une vie de rébellion spirituelle. De la résistance à la popularité, aux tendances et à la mode pour façonner l'œuvre d'une vie et plus encore. Ce genre de rébellion oblige le protagoniste à l'authenticité ; c'est le seul moyen de construire une légitimité. Fabrice est passé par là. Il a commencé dans les rues de la ville de Québec, dans un autre millénaire – un punk rejeté qui sait où chercher la chaleur sur un trottoir

A man who brings a camera to the can, the darkroom, probably the bedroom and everywhere else his eye can see.

He is indispensable because of how he reminds us of who – and what – we really are at our core best. Indispensable, one word that represents a life dedicated to capturing moments, one deafening click at a time.

Click.

Indispensable.

froid et abandonné – et qui est ressuscité décennie après décennie à chaque pression du déclencheur.

Un homme qui se promène partout avec un appareil photo, en chambre noire, probablement dans la chambre à coucher et partout où son œil peut pénétrer.

Il est indispensable parce qu'il nous rappelle qui – et ce que – nous sommes vraiment au plus profond de nous-mêmes. Indispensable, un mot qui représente une vie consacrée à capturer des moments, un clic assourdissant à la fois.

Clic.

Indispensable, je vous le dis.

Justin Kingsley

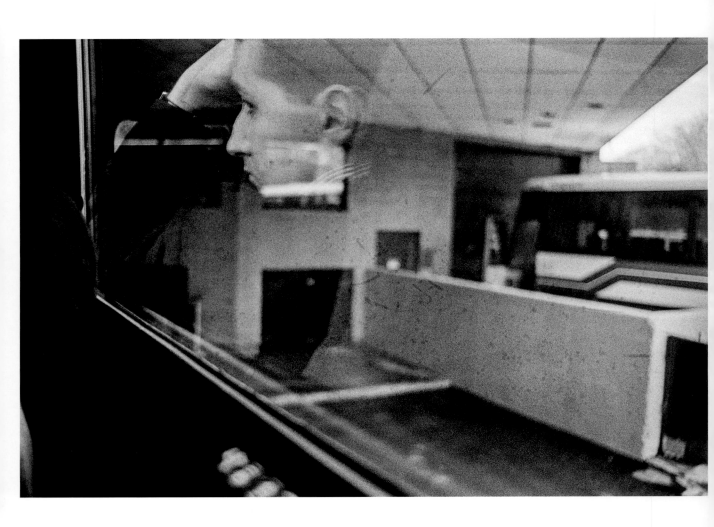

Greyhound bus station, Ottawa, 1998

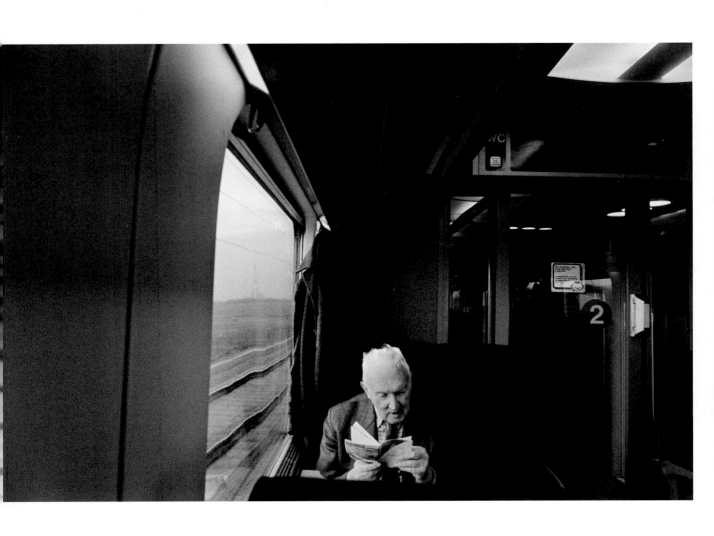

Train VIA vers Montréal, 2005

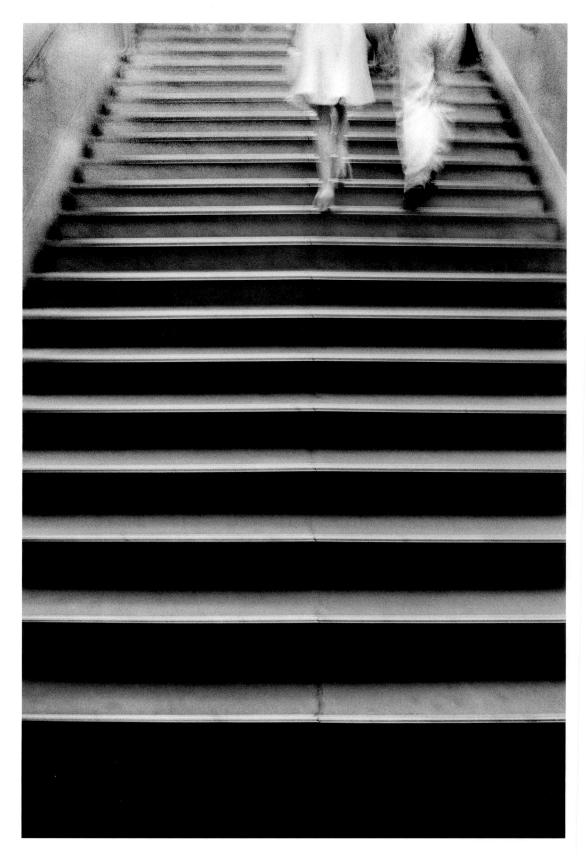

King Street subway exit, Toronto, 2005

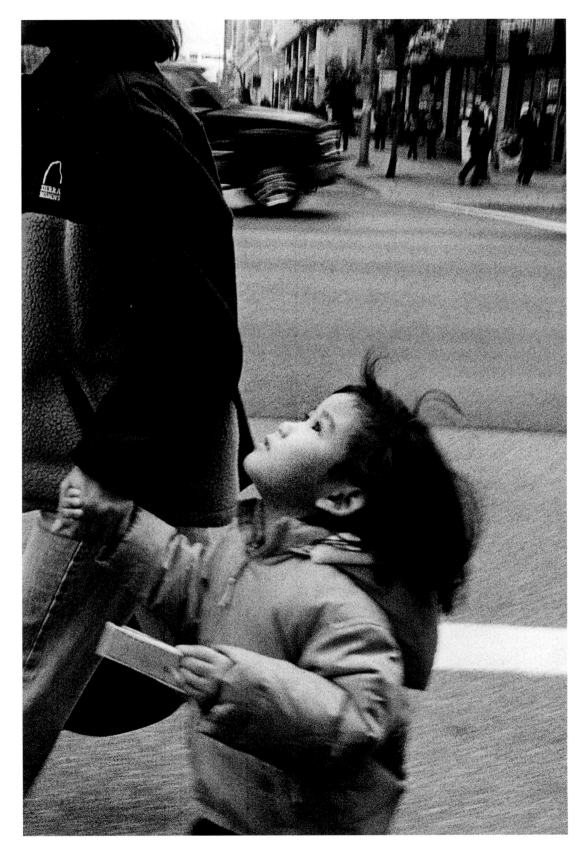

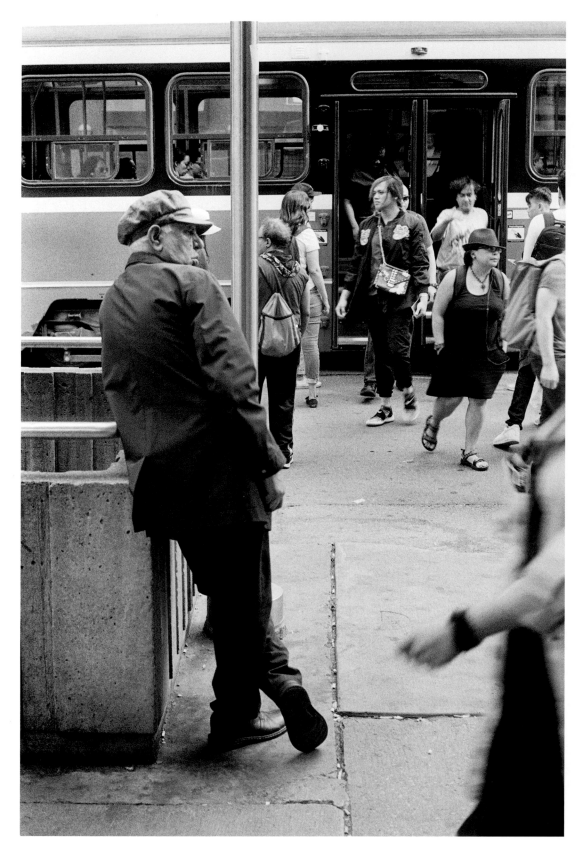

College Street streetcar stop at Yonge Street, Toronto, 2019

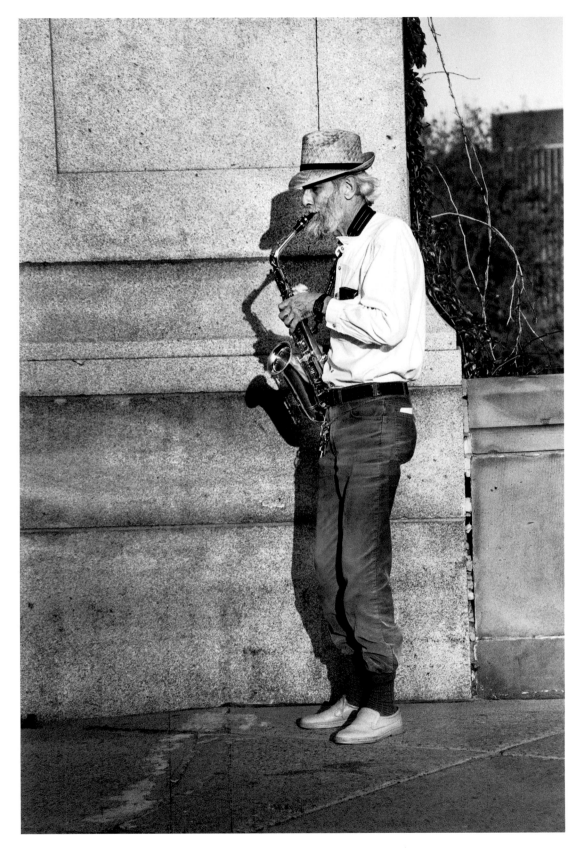

Street musician, Ottawa, 1995

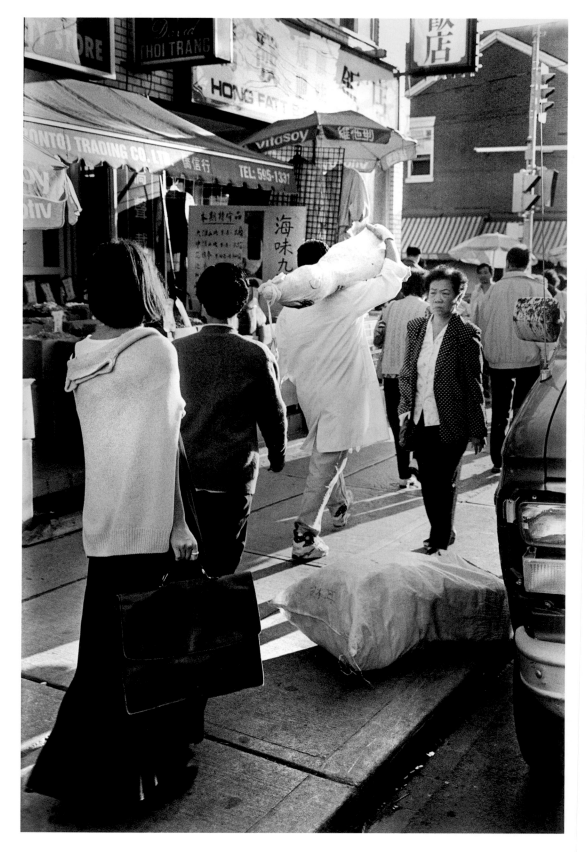

Chinatown, Toronto, 2015

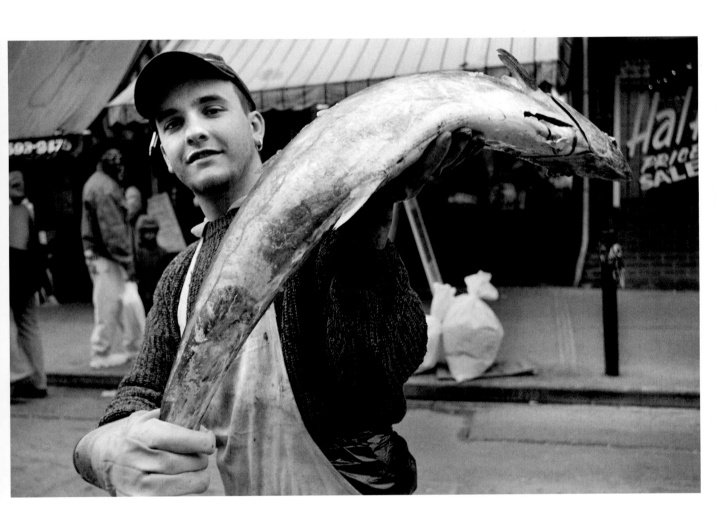

Kensington Market, Toronto, 1999

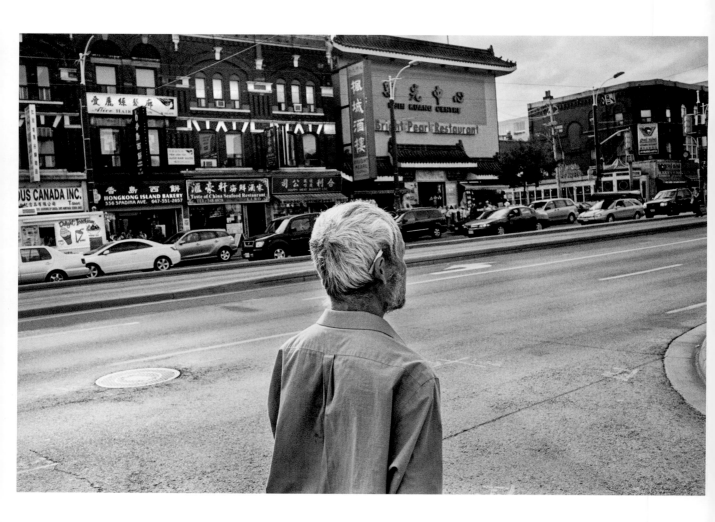

Chinatown, Toronto, 2016

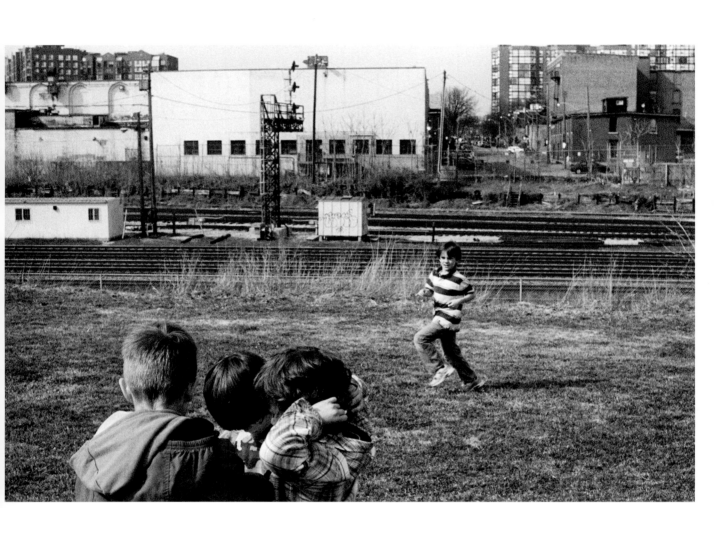

Fort York, Toronto, 2010

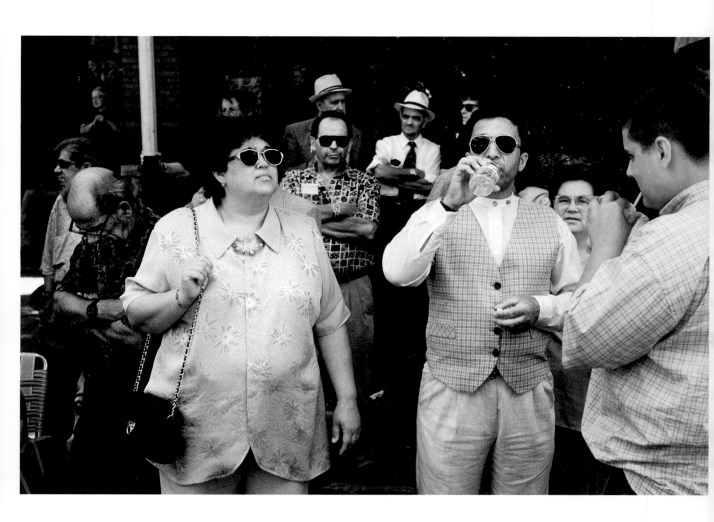

Dundas Street, Toronto, 2003

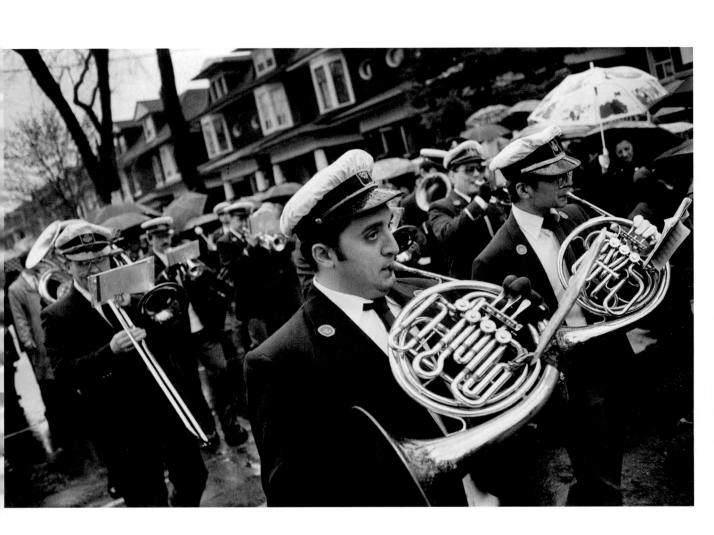

Grace Avenue, Toronto, 2000

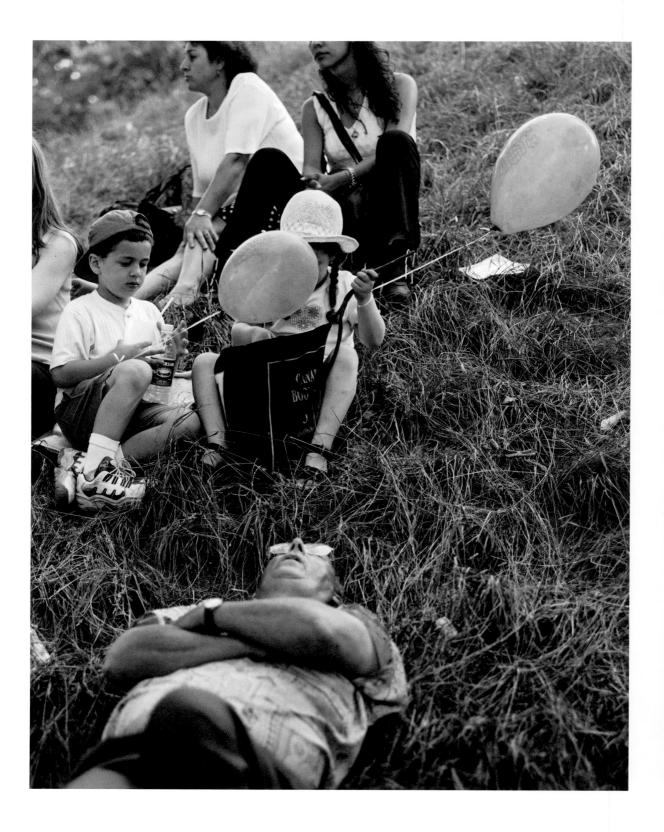

Trinity Bellwoods Park, Toronto, 2006

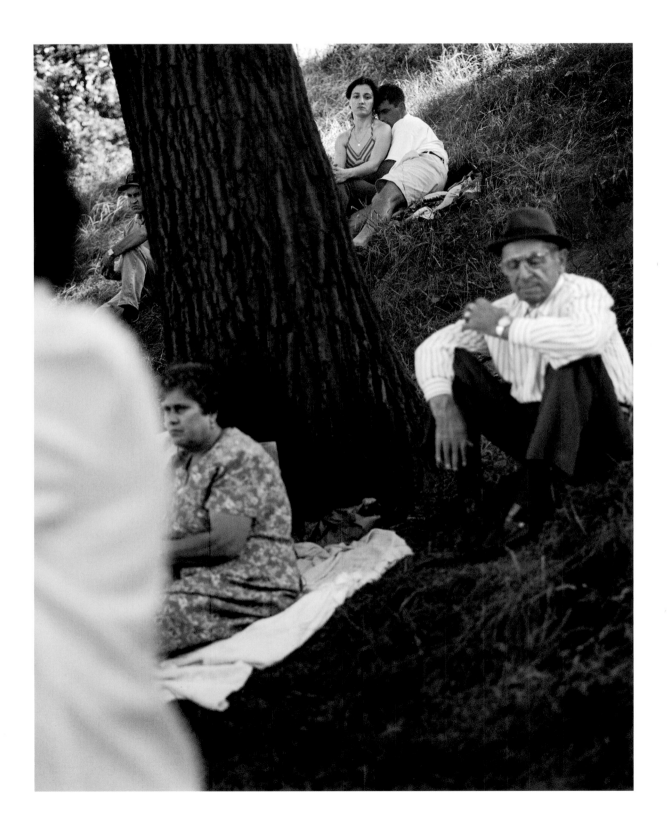

Trinity Bellwoods Park, Toronto, 2006

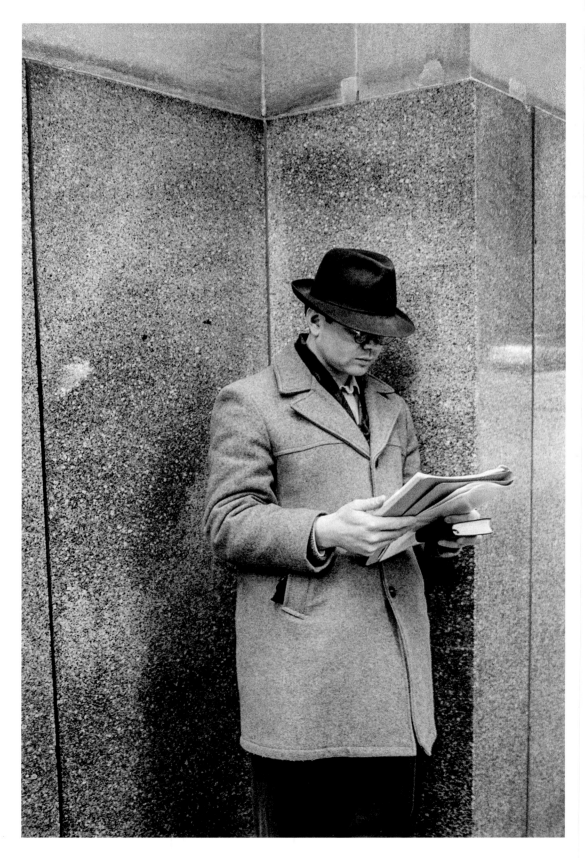

King Street, Toronto, 1998

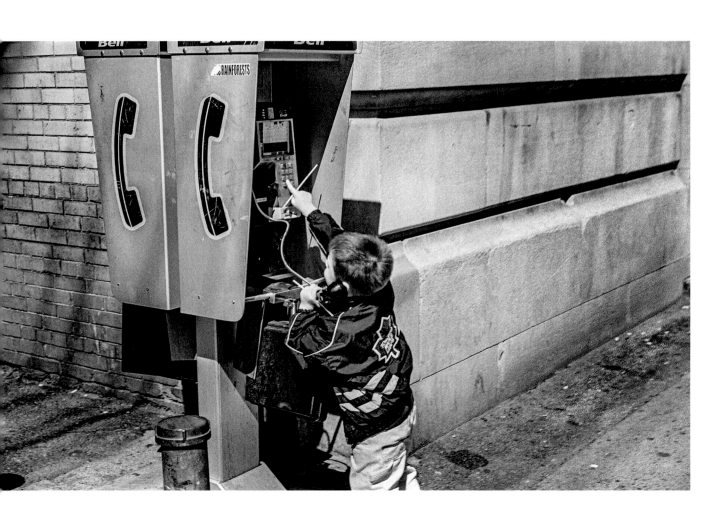

Parkdale, Toronto, 1999

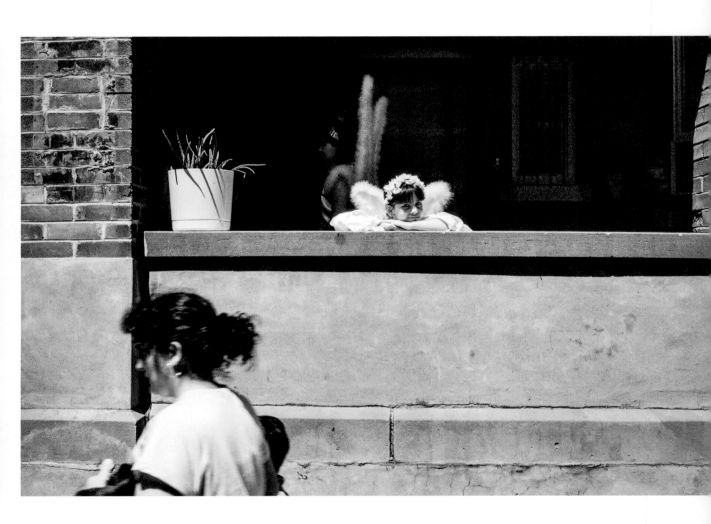

Dundas Street, Toronto, 2003

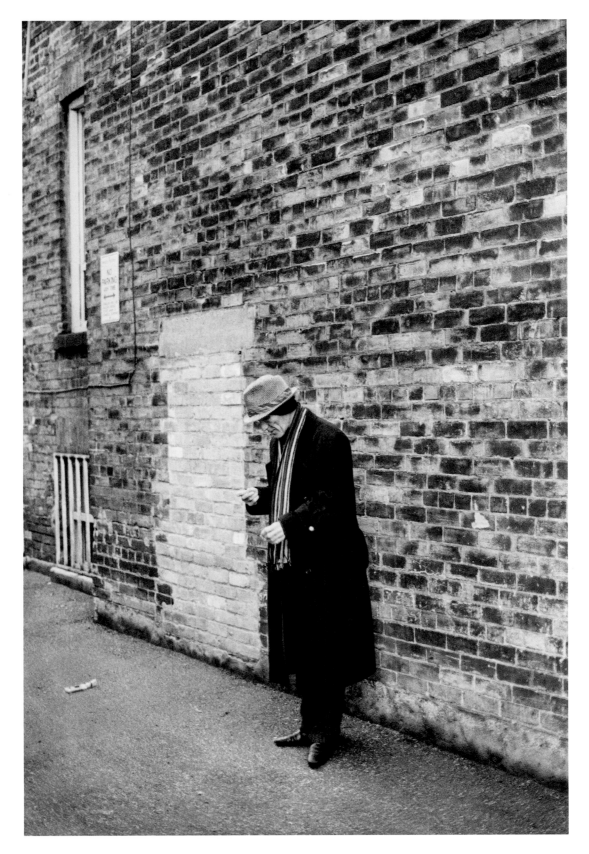

Parkdale, Toronto, 2019

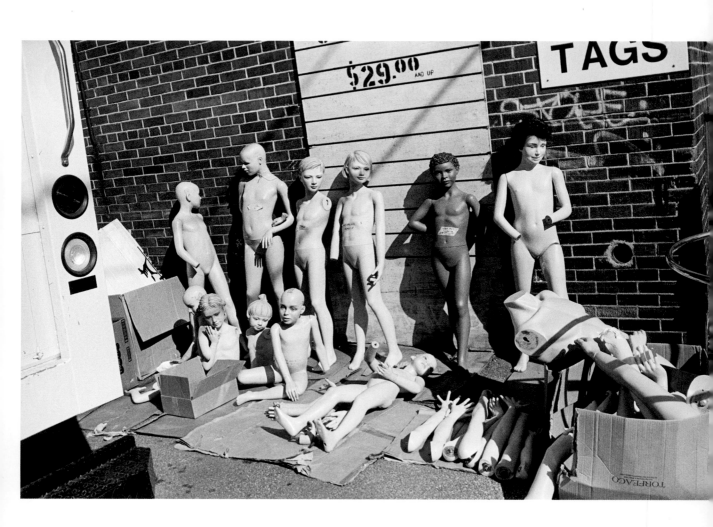

Adelaide Street, Toronto, 2006

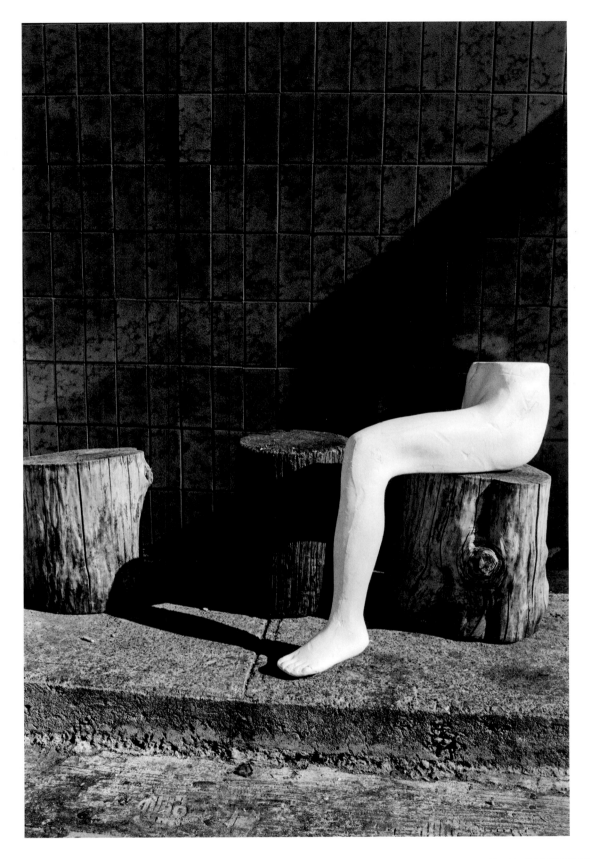

Vaughan Road, Toronto, 1997

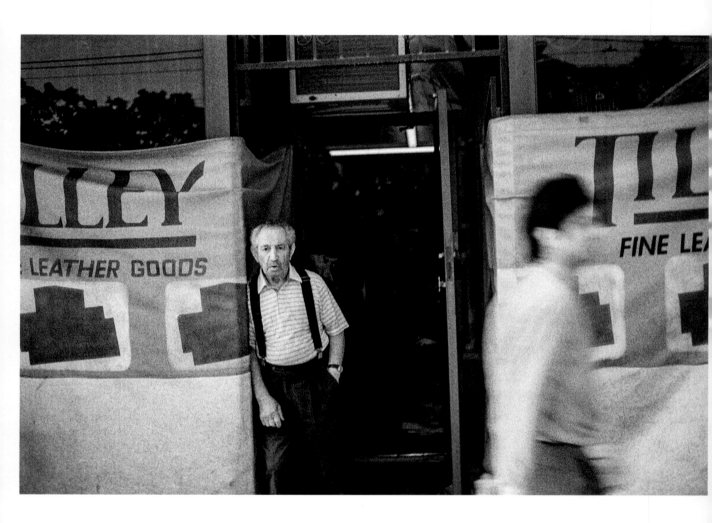

Kensington Market, Toronto, 2002

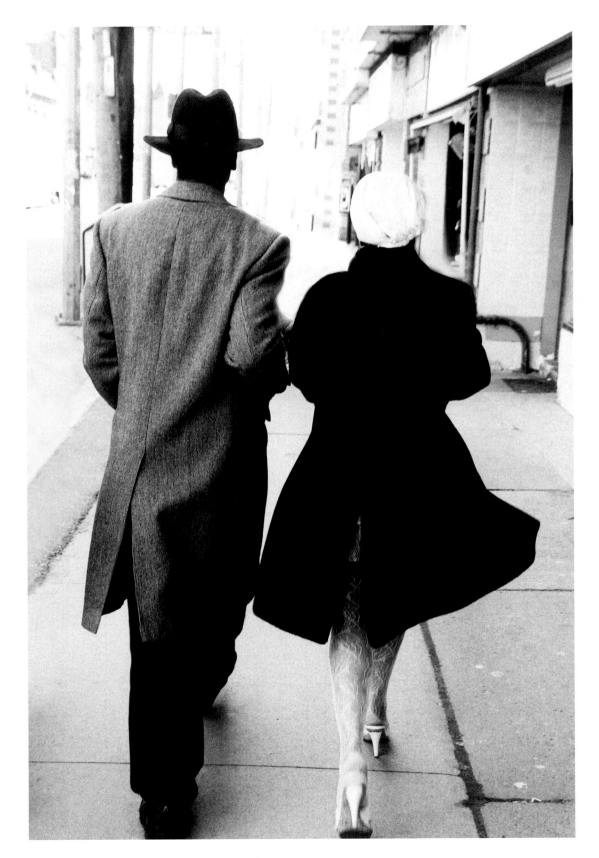

Parkdale, Toronto, 2010

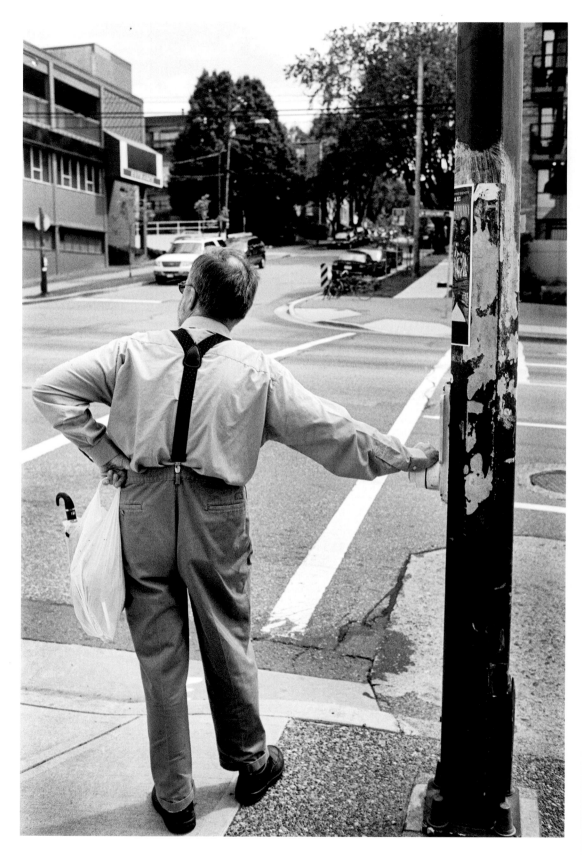

Crosswalk, Vancouver, 2012

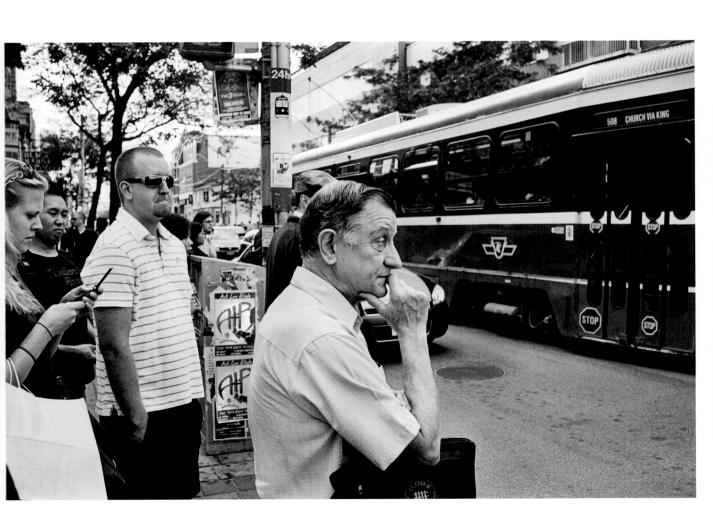

Queen Street West streetcar stop, Toronto, 2006

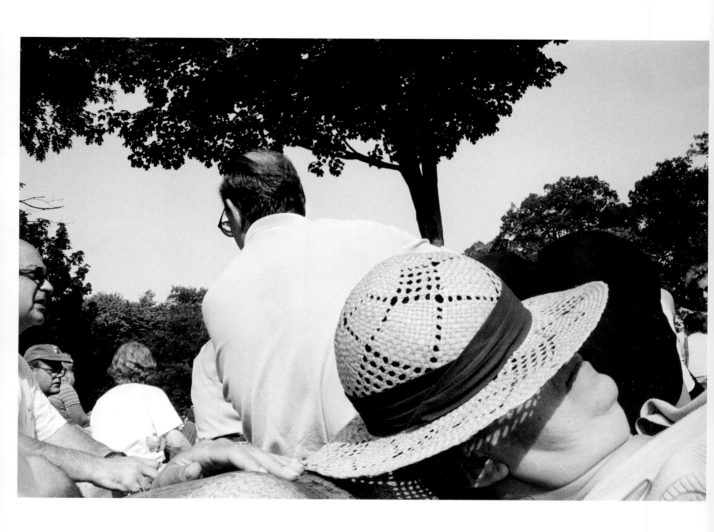

Beaches Jazz Festival, Toronto, 2011

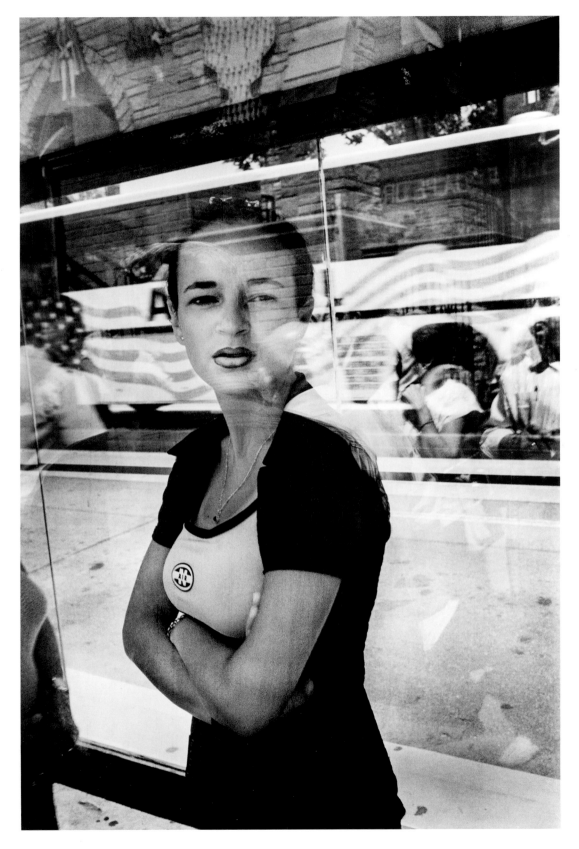

Dundas Street, Toronto, 2006

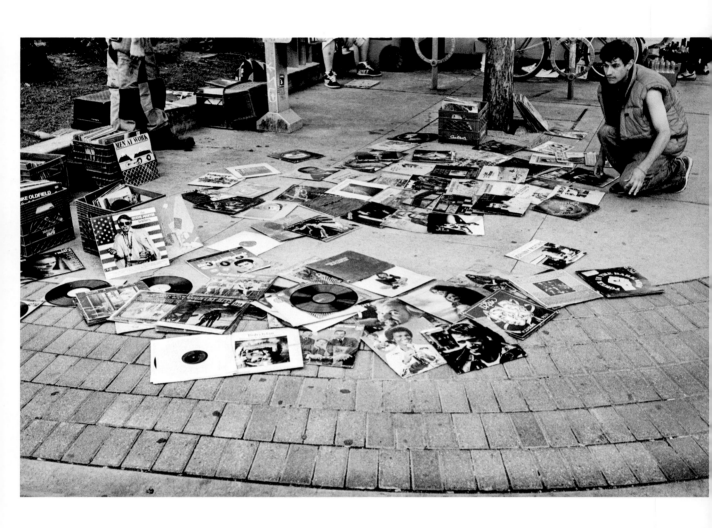

Queen Street West, Toronto, 2009

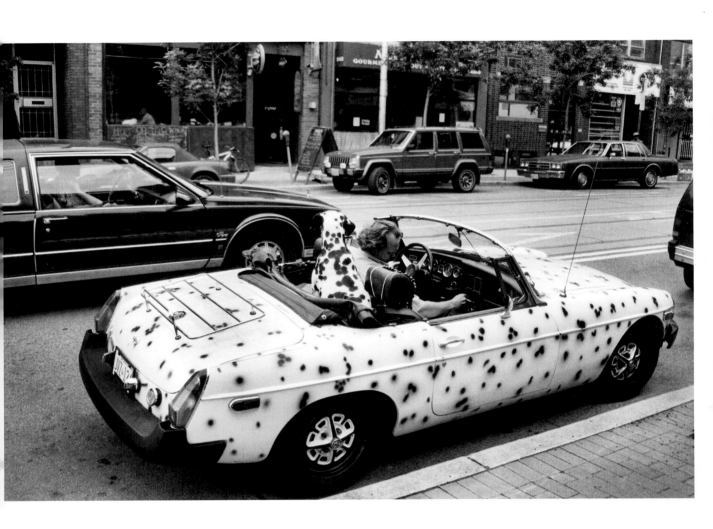

Queen Street West, Toronto, 1997

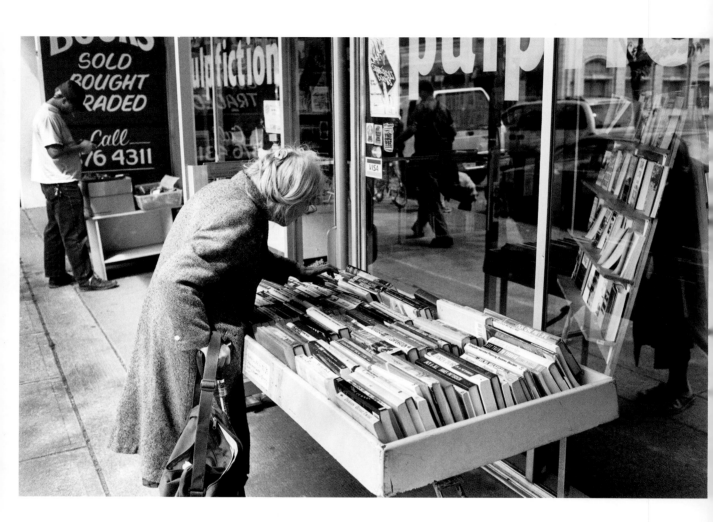

Main Street bookstore, Vancouver, 2014

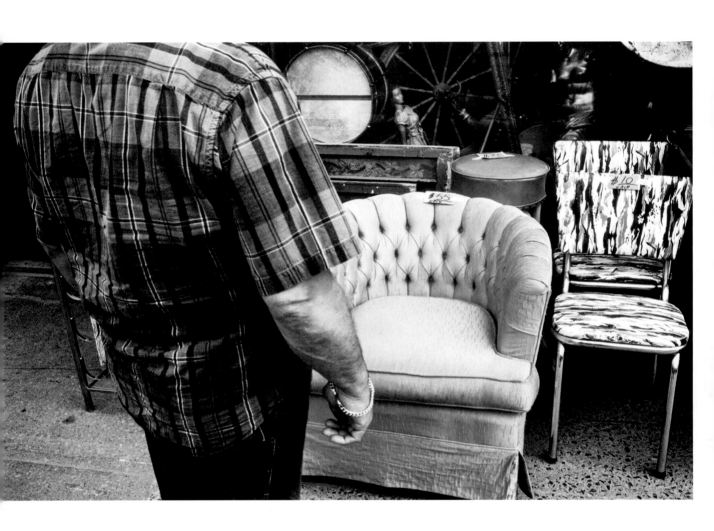

Queen Street West, Toronto, 1998

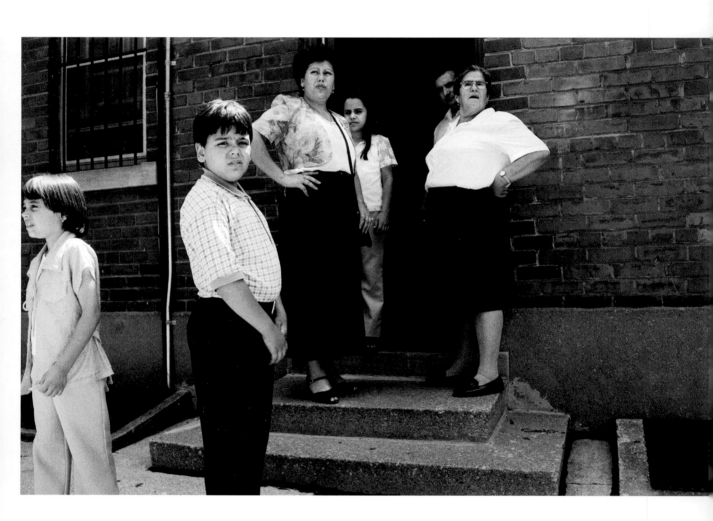

Little Italy, Toronto, 2000

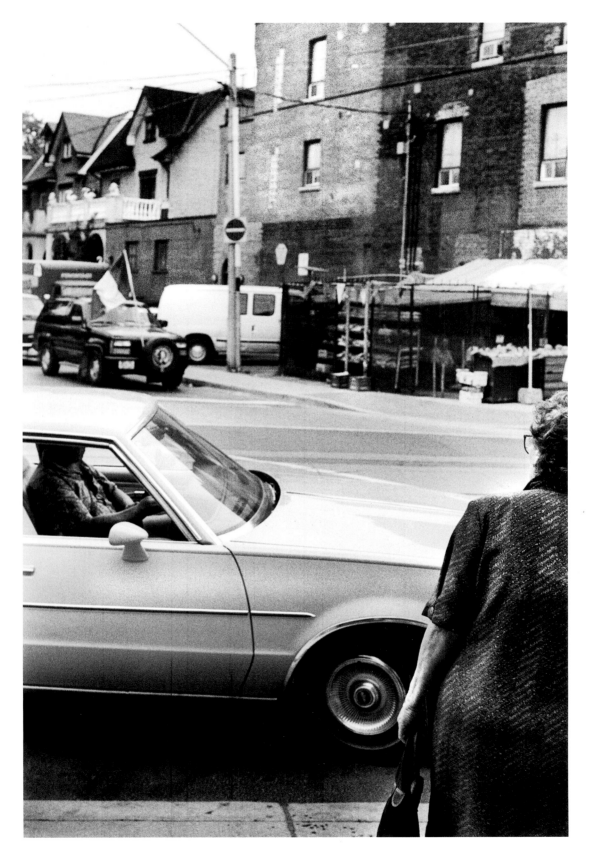

FIFA celebrations, Toronto, 2014

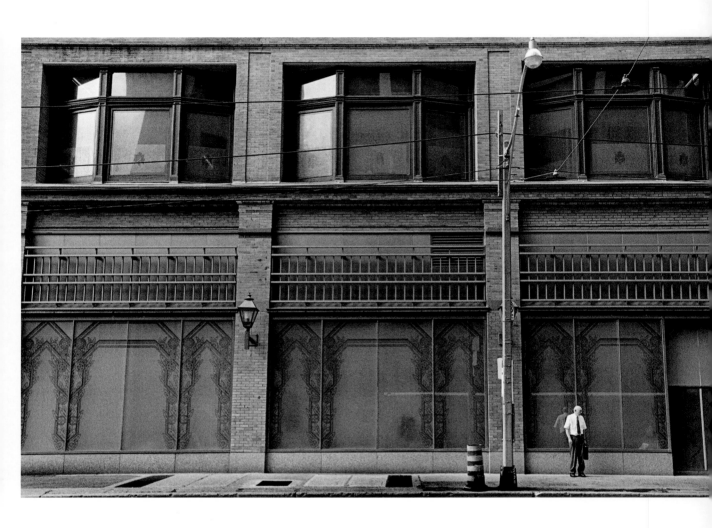

Richmond Street, Toronto, 2009

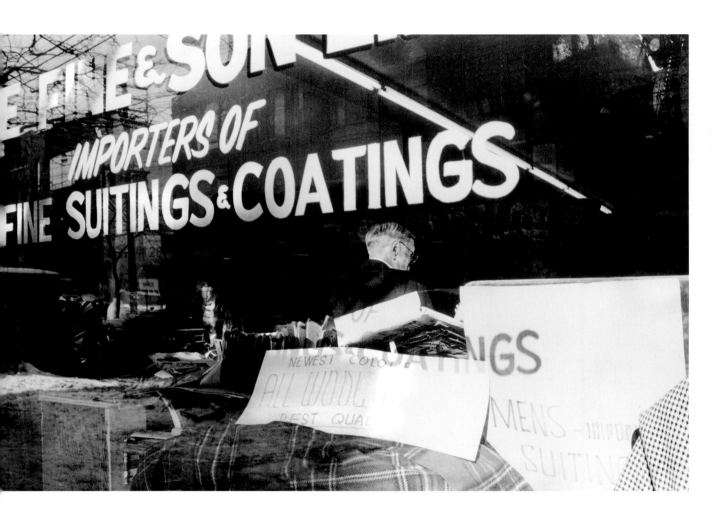

Queen Street West near Spadina Avenue, Toronto, 1999

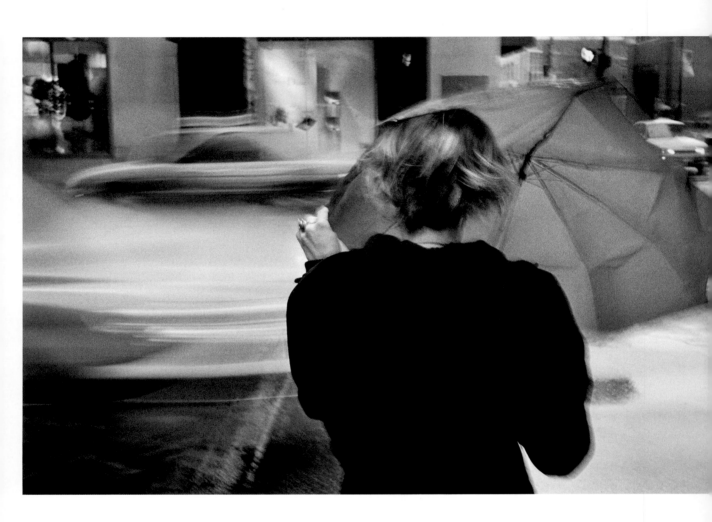

Bay Street, Toronto, 2014

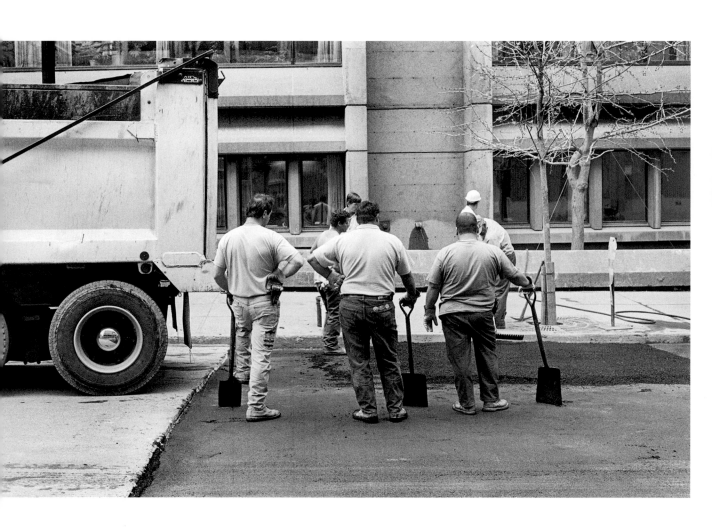

Travaux routiers, Montréal, 1997

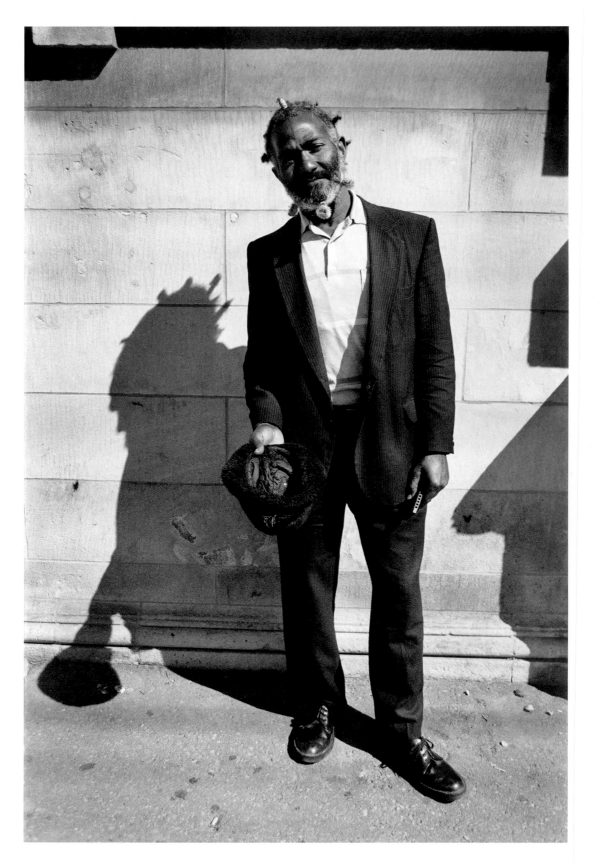

Spadina Avenue near Queen Street West, Toronto, 1998

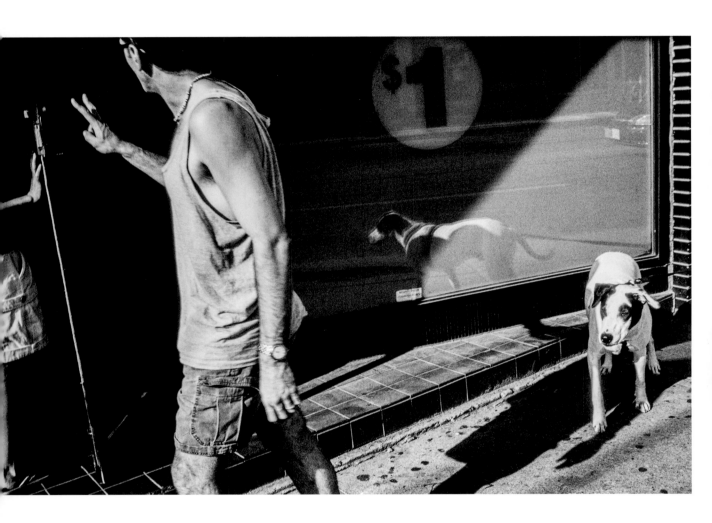

Dundas Street near Ossington Avenue, Toronto, 2001

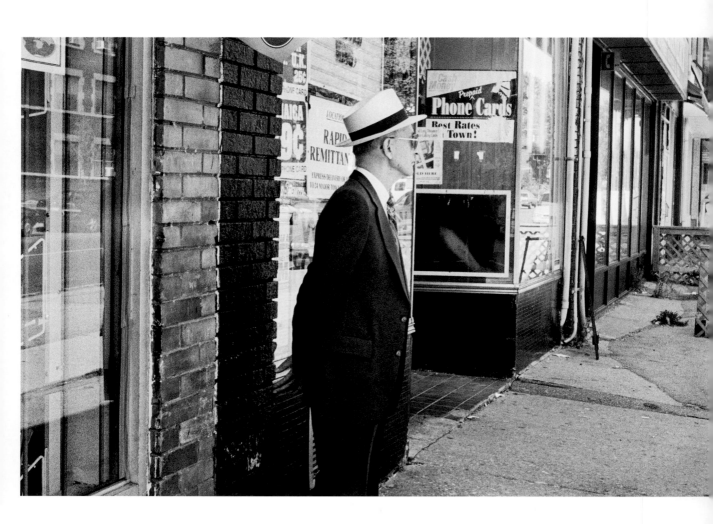

St-Clair Avenue West, Toronto, 2005

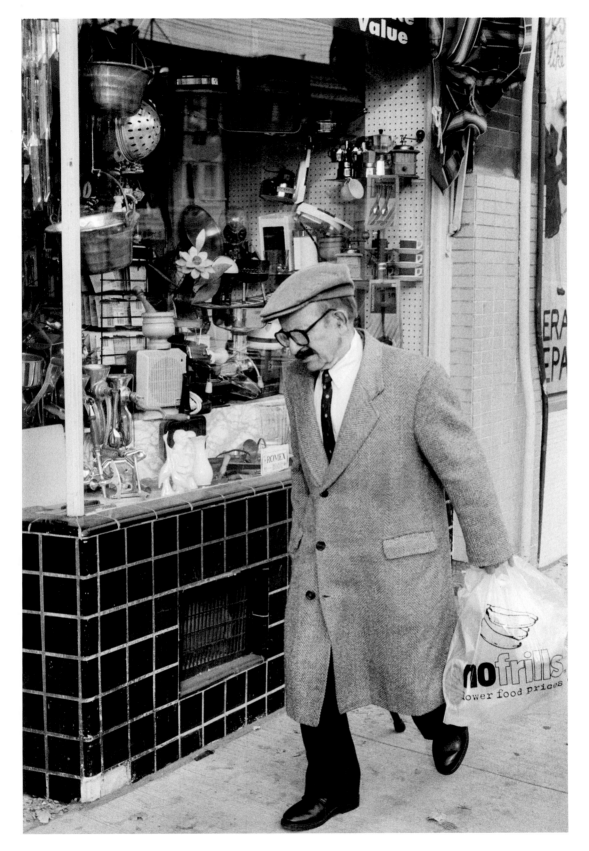

St-Clair Avenue West, Toronto, 2006

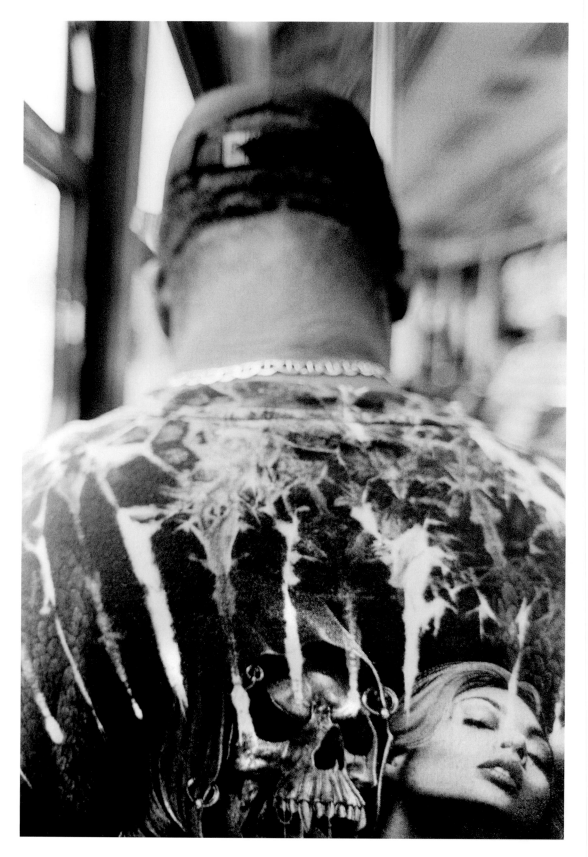

Inside a streetcar, Toronto, 2015

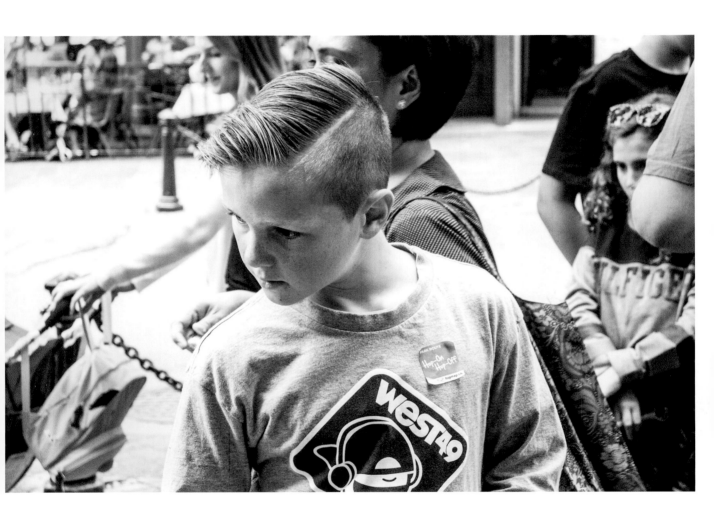

Gastown, Vancouver, 2018

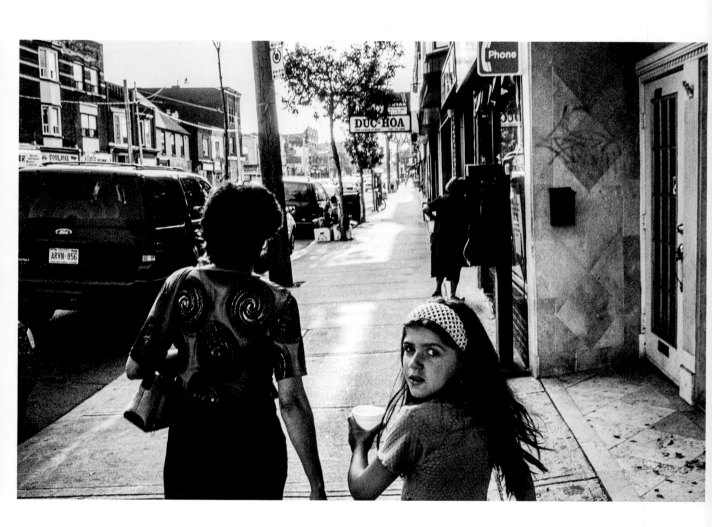

Dundas Street near Ossington Avenue, Toronto, 2001

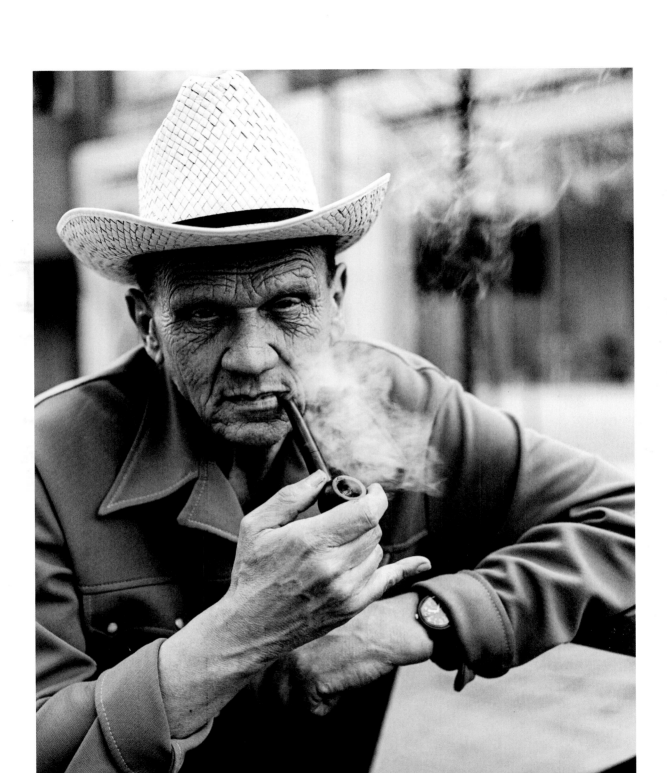

St. Lawrence Market, Toronto, 1997

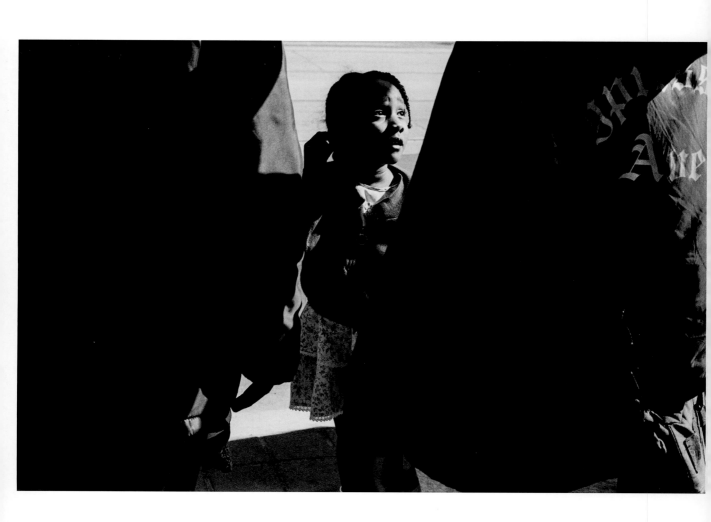

Queen Street West near Yonge Street, Toronto, 1998

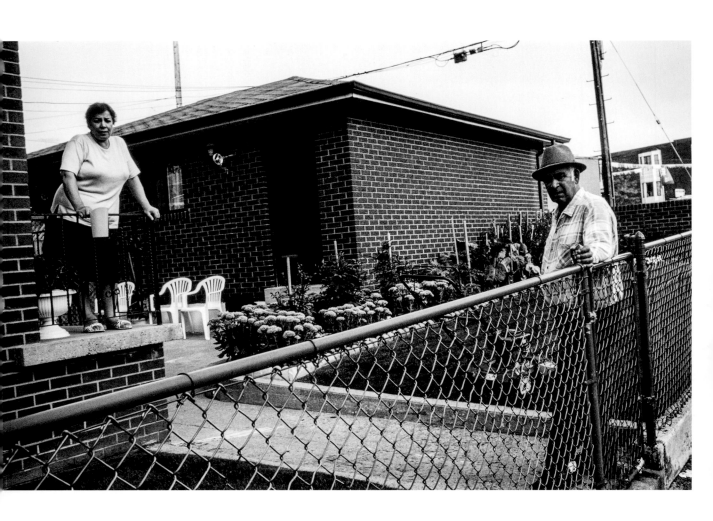

Sheridan Avenue, Toronto, 2001

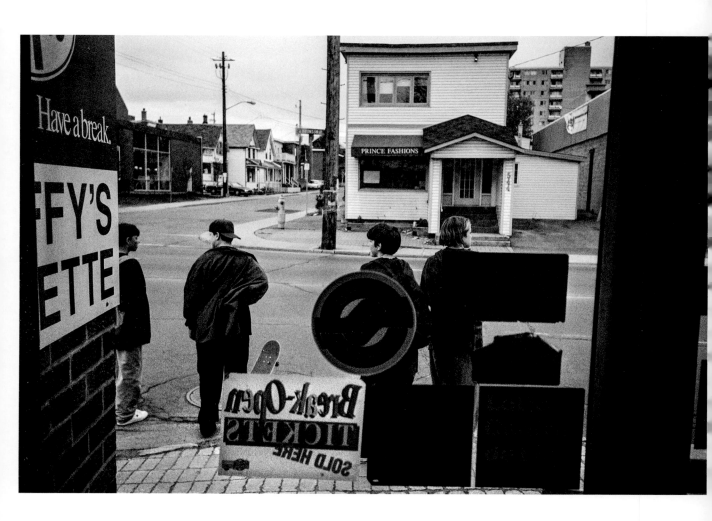

Bronson Avenue, Ottawa, 2006

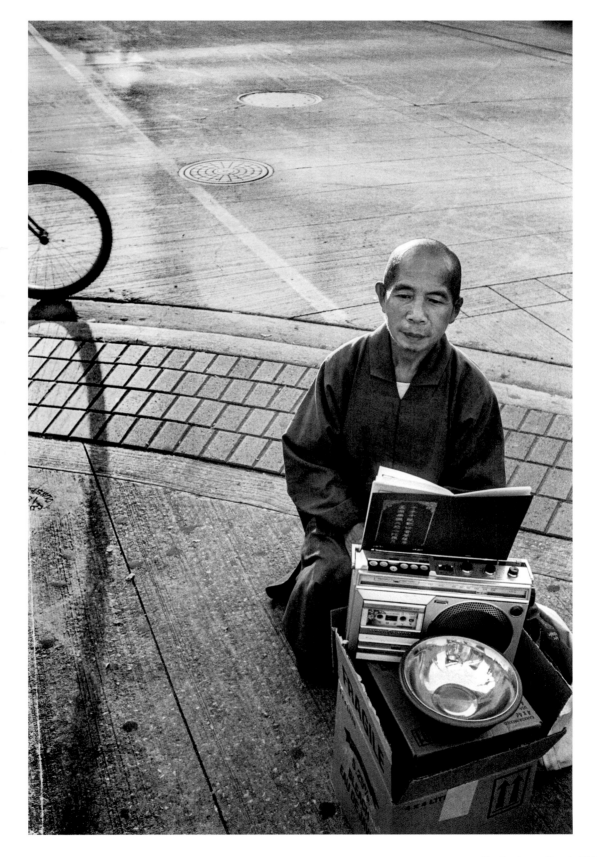

Spadina Avenue, Toronto, 2000

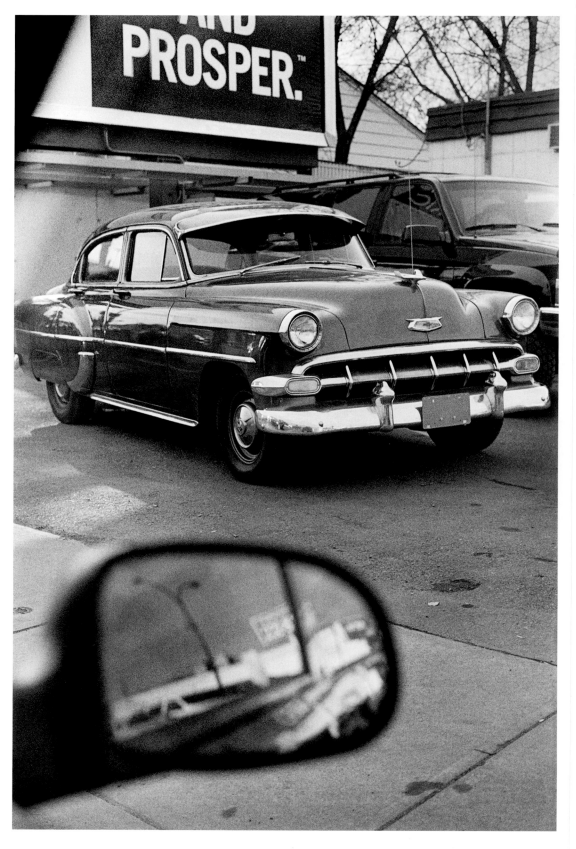

Classic car, Calgary, 2005

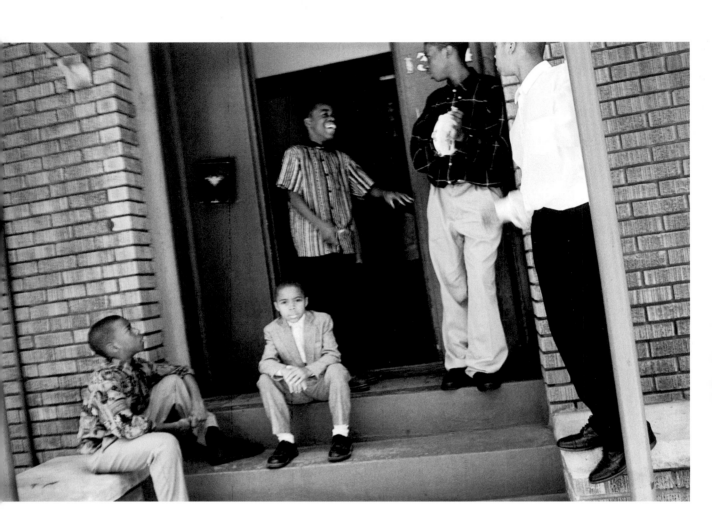

Vaughan Road, Toronto, 1998

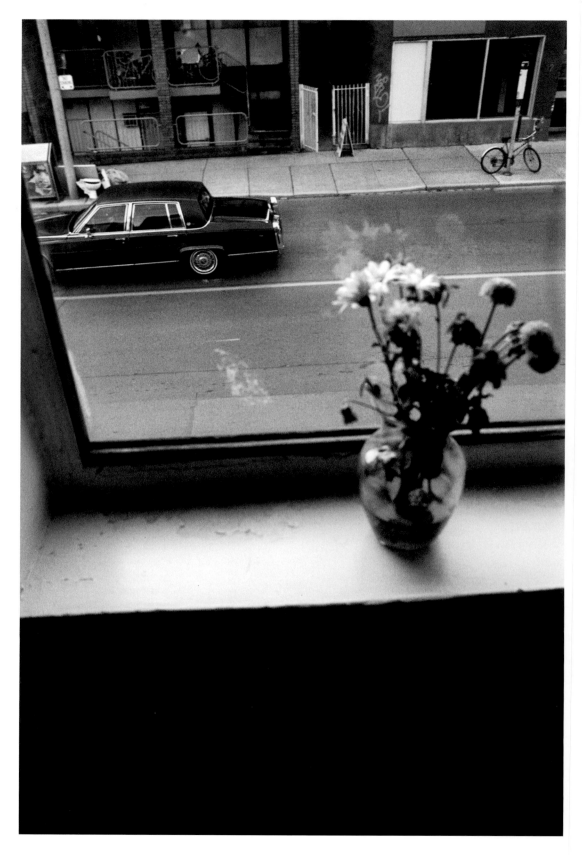

Ossington Avenue, Toronto, 2010

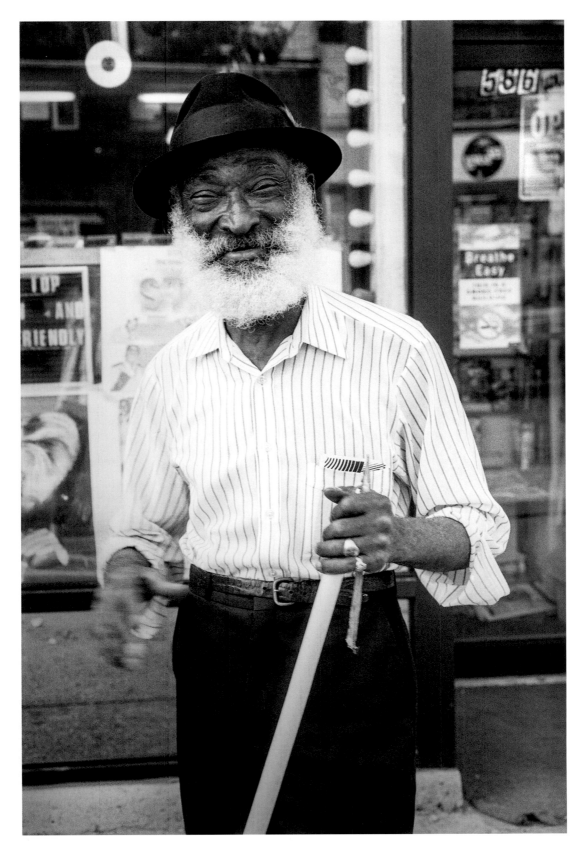

Vaughan Road, Toronto, 1998

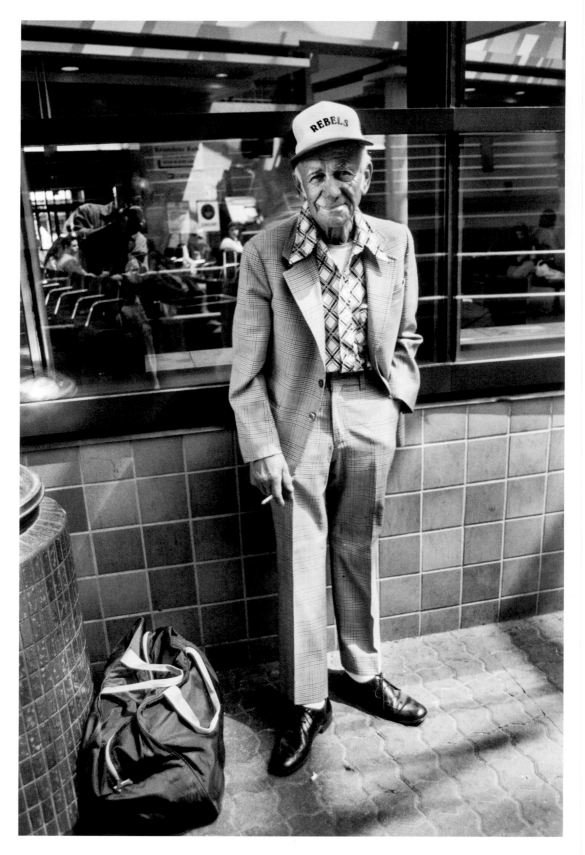

Greyhound bus station, Toronto, 1997

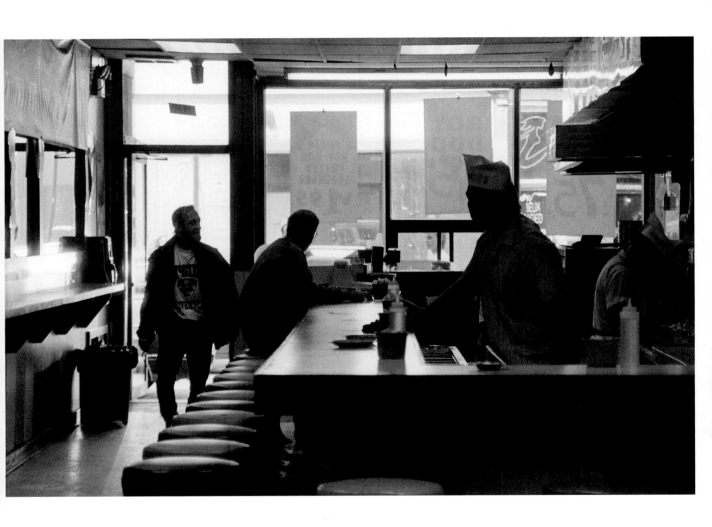

Restaurant, Montréal, 2008

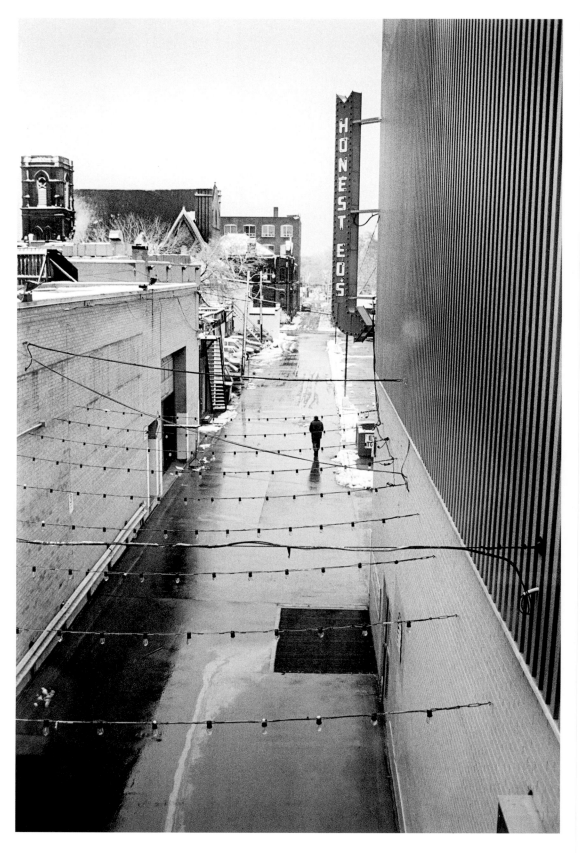

Honest Ed's Alley, Toronto, 1998

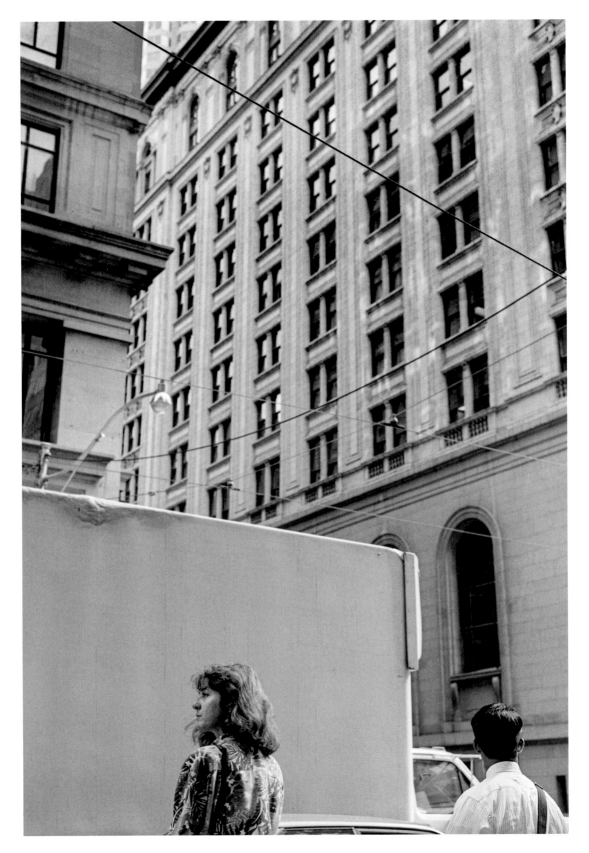

Intersection of Yonge and King Streets, Toronto, 1998

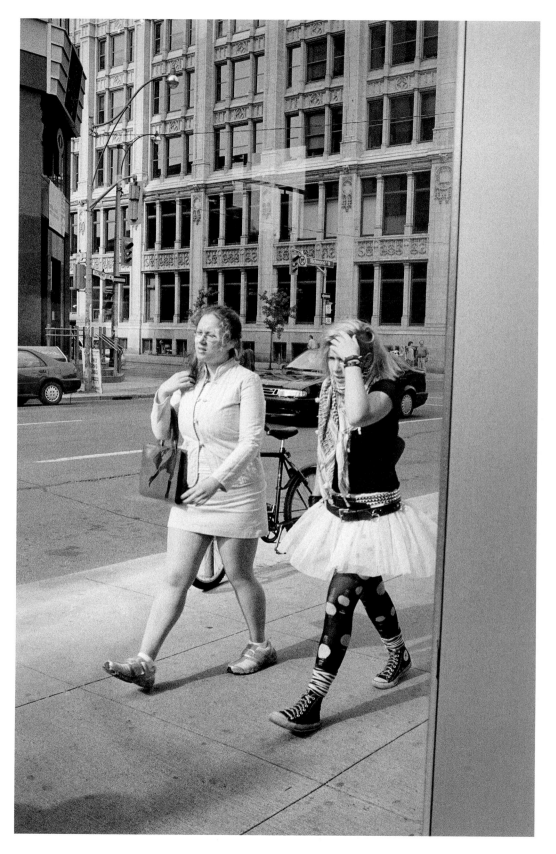

Richmond Street West near John Street, Toronto, 2006

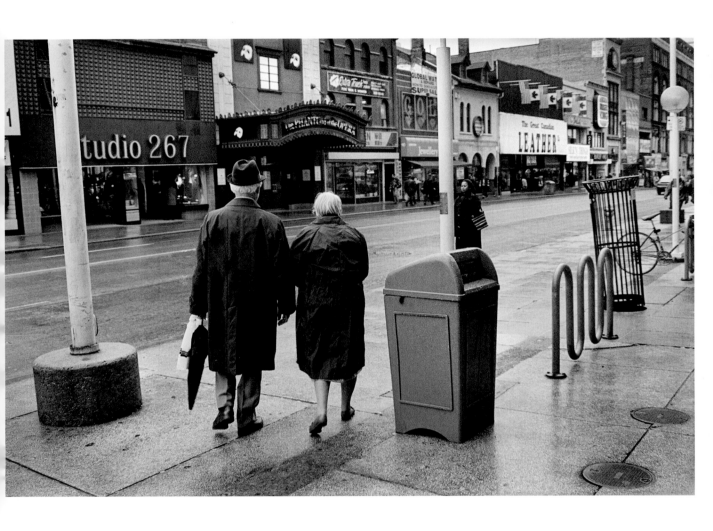

Yonge Street, Toronto, 1996

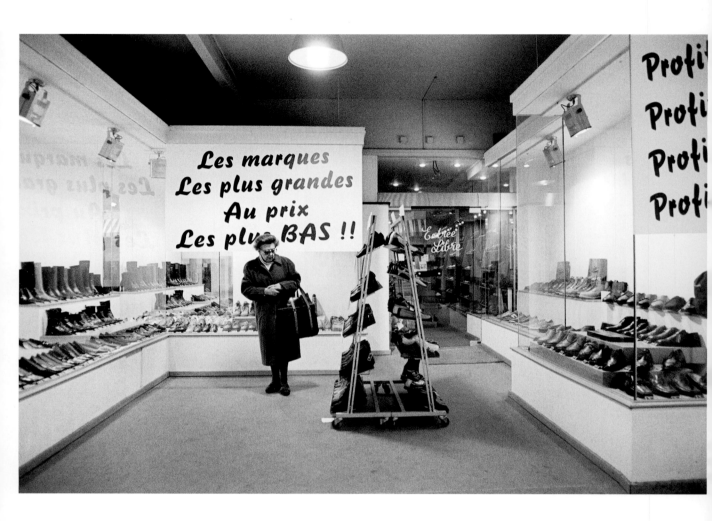

Rue Sainte-Catherine, Montréal, 2004

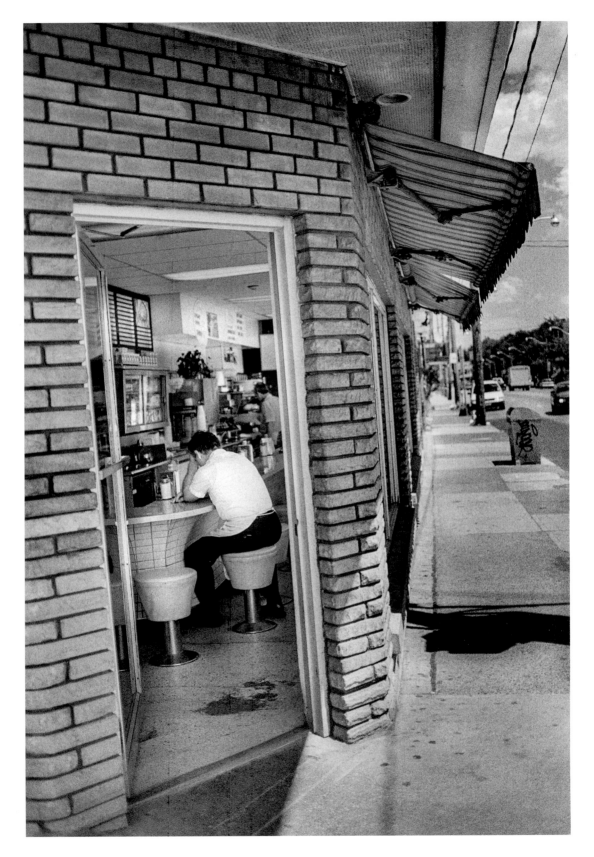

Dupont Street, Toronto, 2003

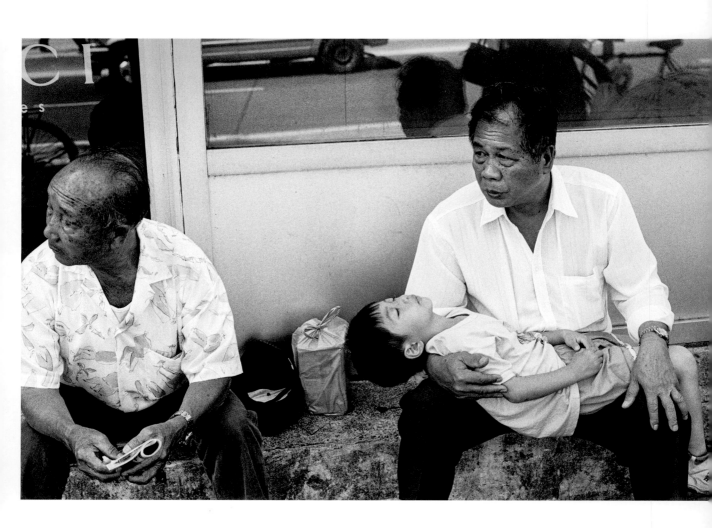

Spadina Avenue, Toronto, 2003

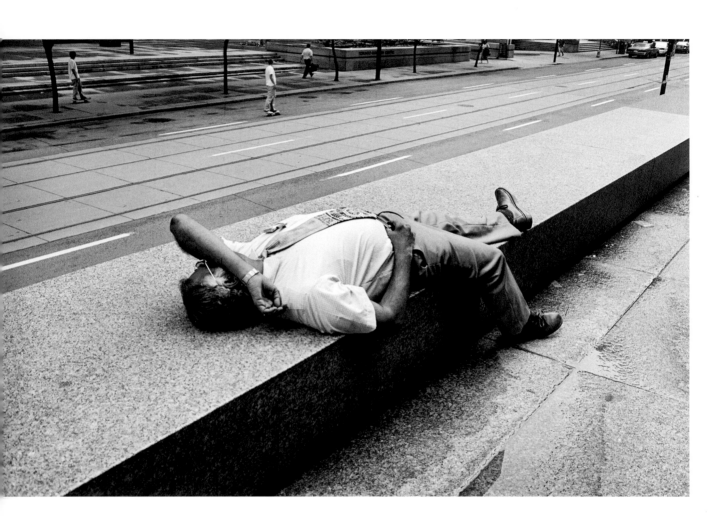

Wellington Street West, Toronto, 1996

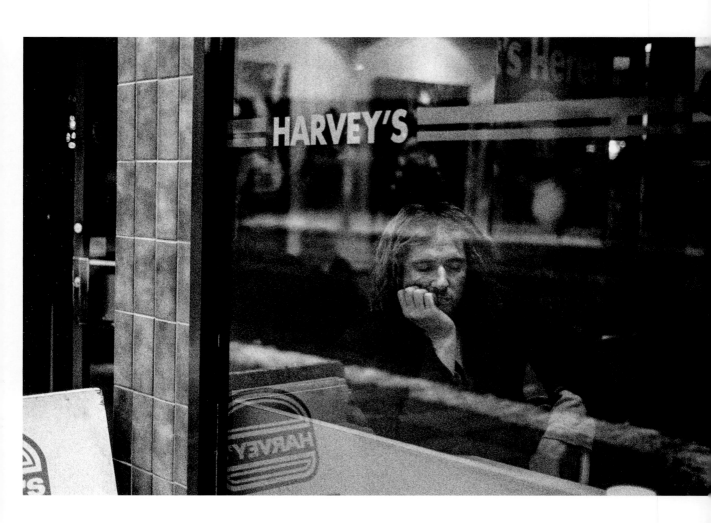

Yonge Street, Toronto, 1999

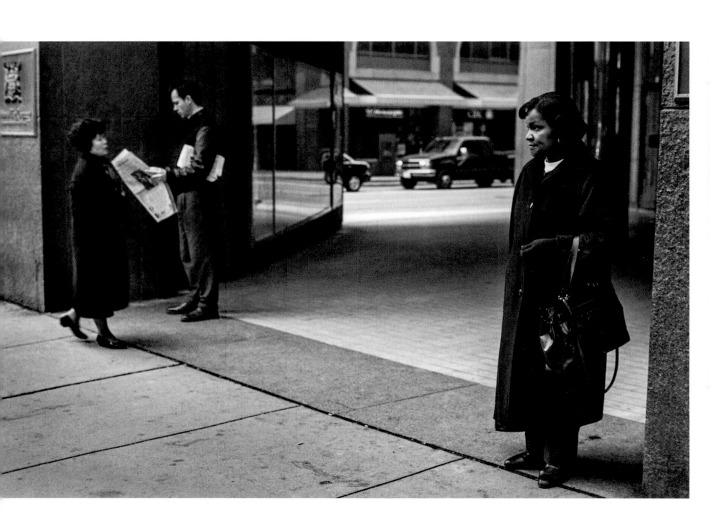

Yonge Street at Queen Street, Toronto, 1997

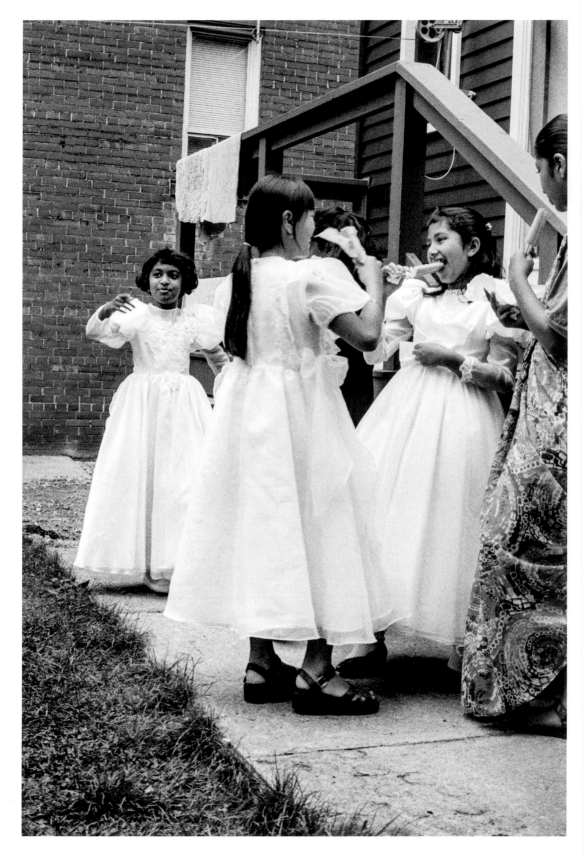

Dunn Avenue, Toronto, 1997

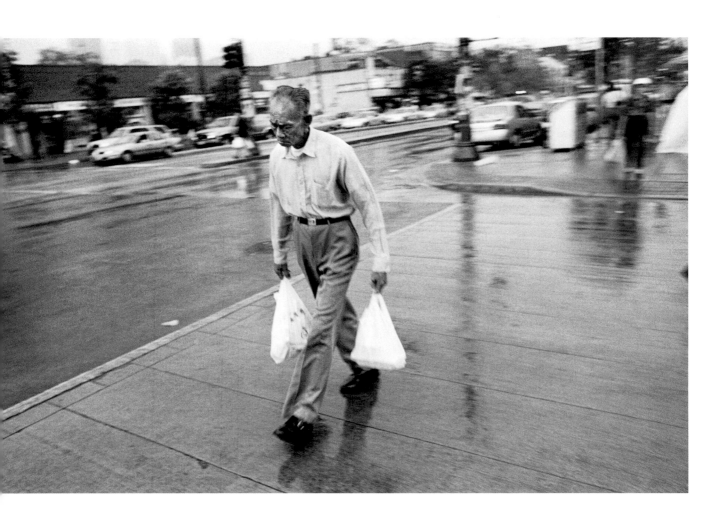

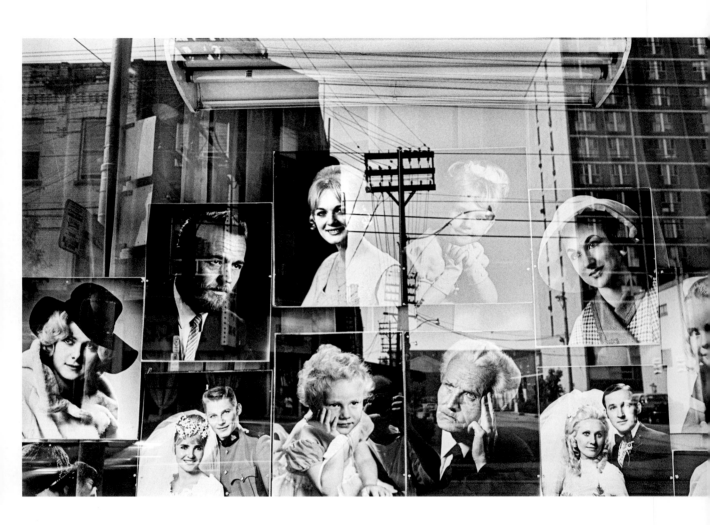

Photo studio at Gore Vale Avenue and Queen Street West, Toronto, 2004

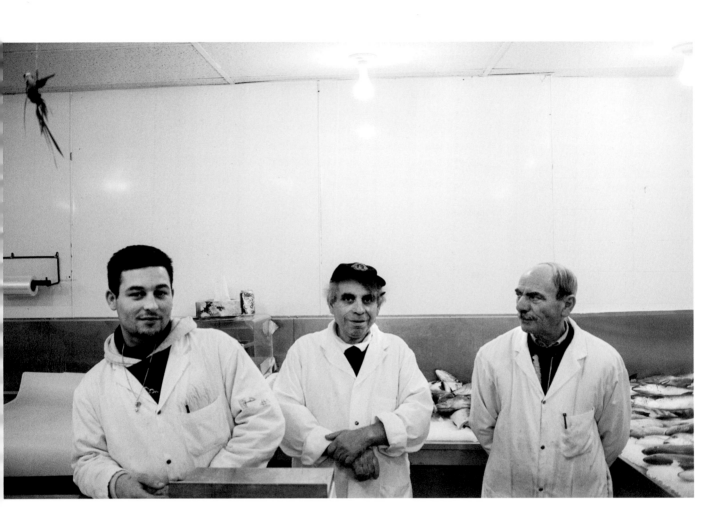

Kensington Market, Toronto, 1999

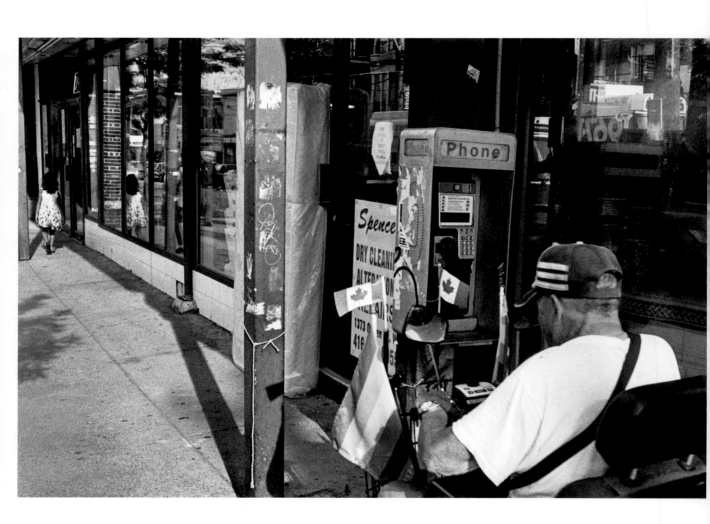

Parkdale, Toronto, 2017

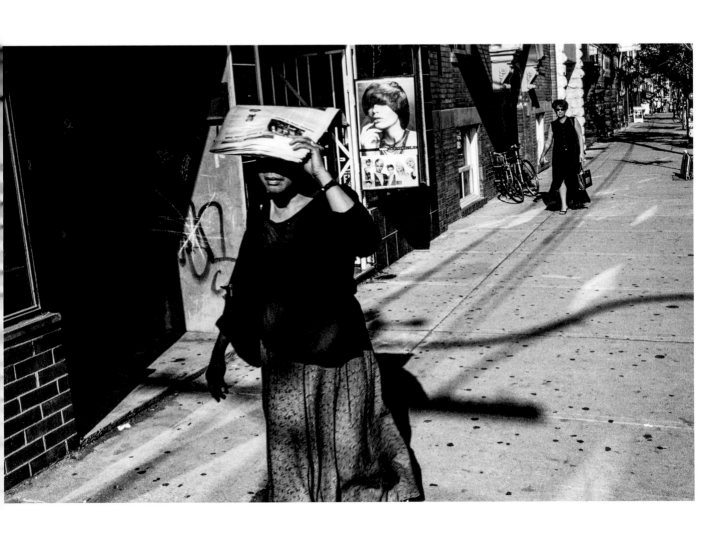

Dundas Street West, Toronto, 2002

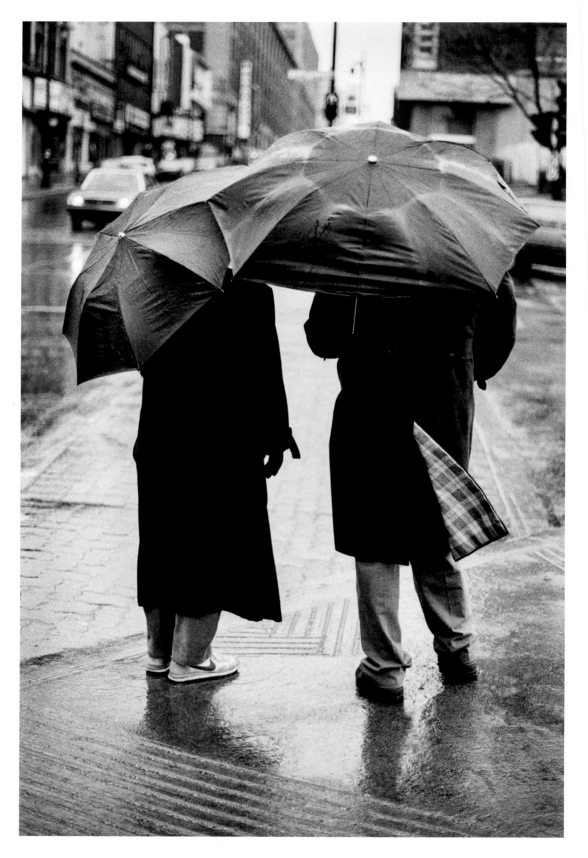

Rue Sherbrooke, Montréal, 1995

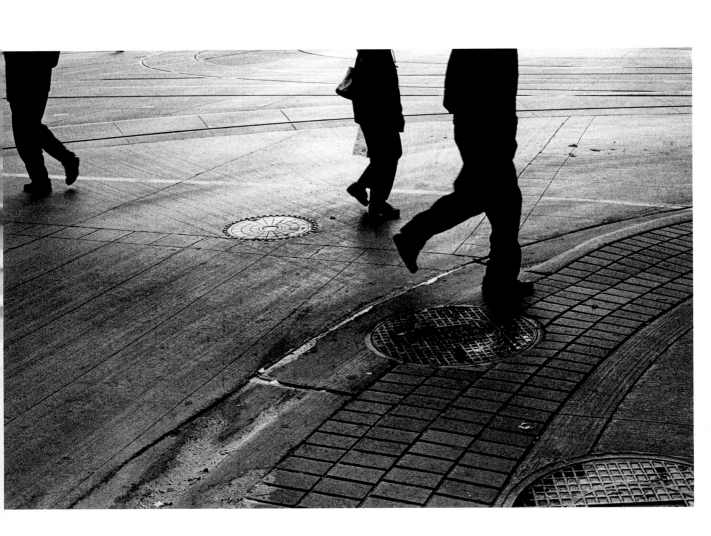

Spadina Avenue, Toronto, 2010

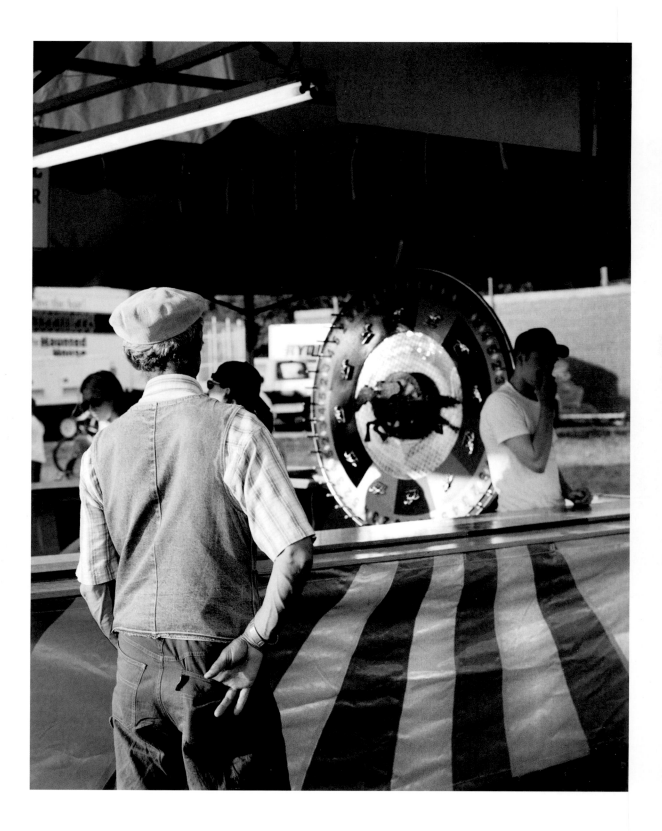

Canadian National Exhibition, Toronto, 1997

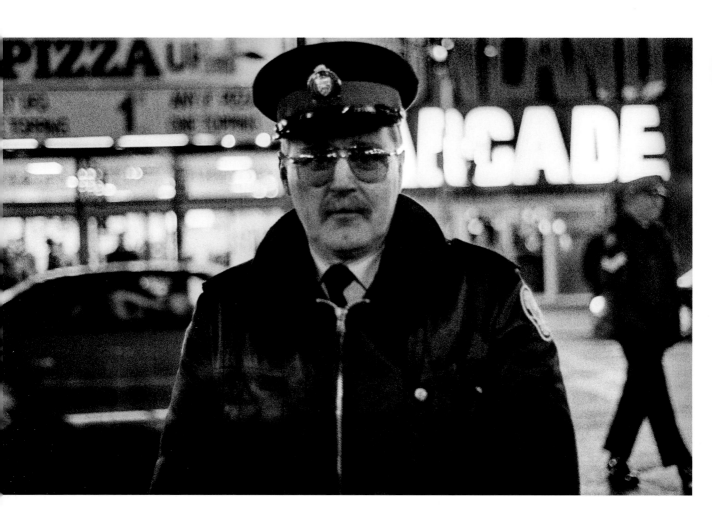

Yonge Street, Toronto, 1998

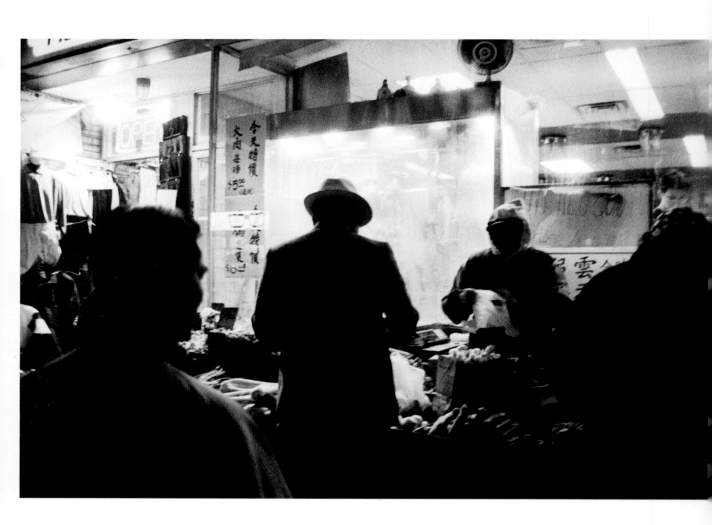

Dundas Street, Toronto, 2002

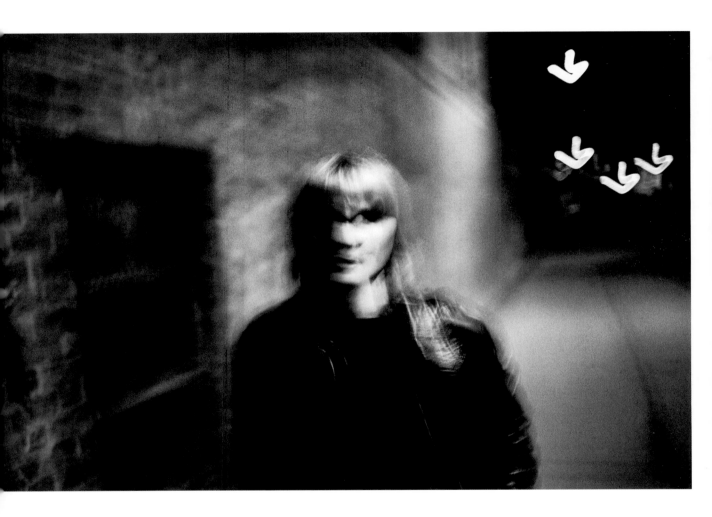

Richmond Street, Toronto, 1999

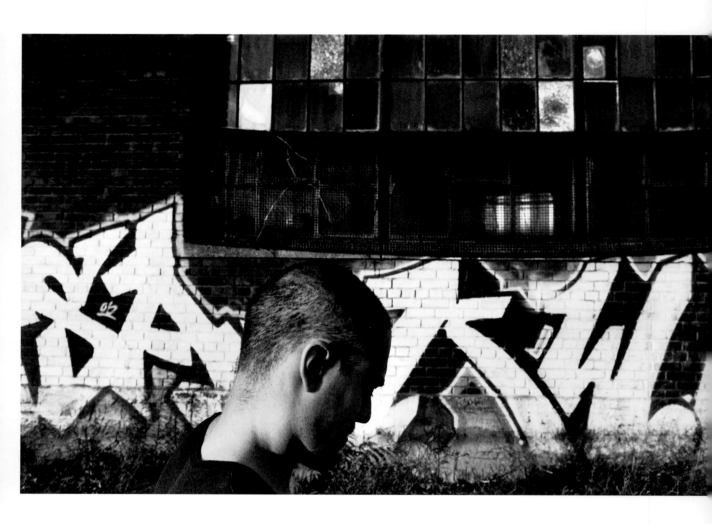

By the train tracks, Toronto, 2014

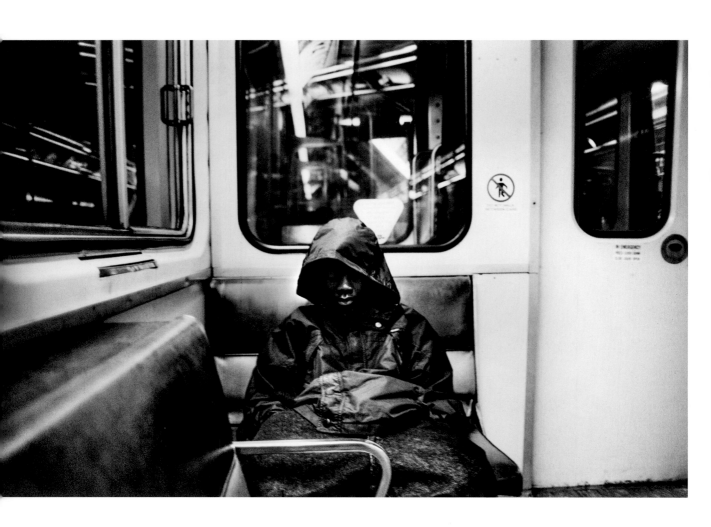

Subway going downtown, Toronto, 1999

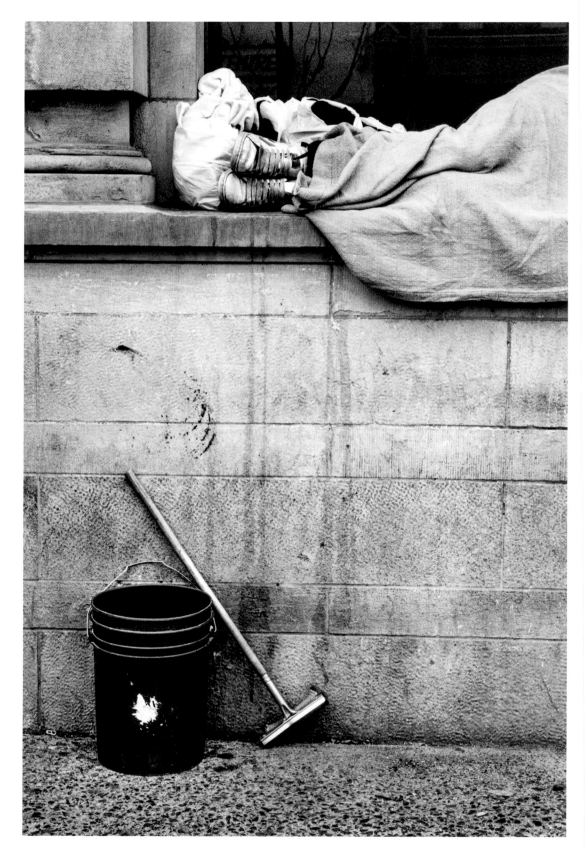

Queen Street West near Spadina Avenue, Toronto, 2002

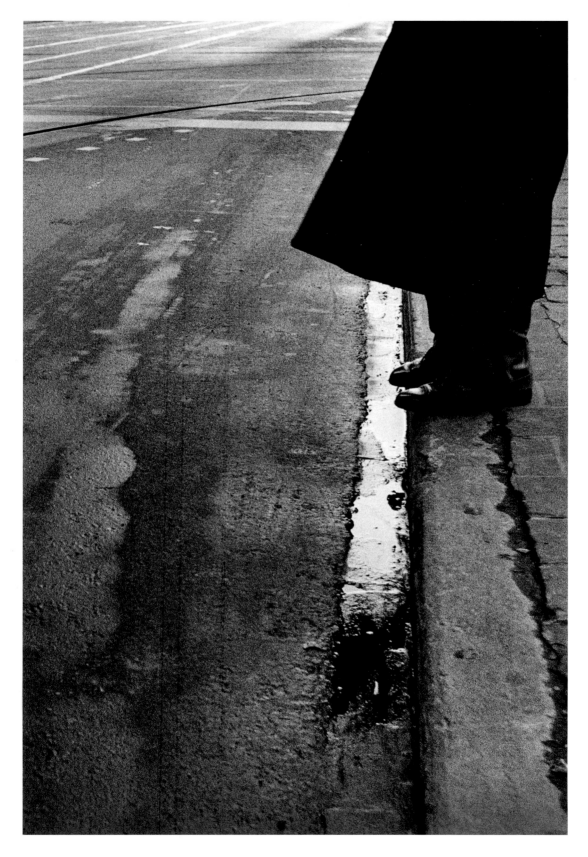

Business district, Toronto, 1998

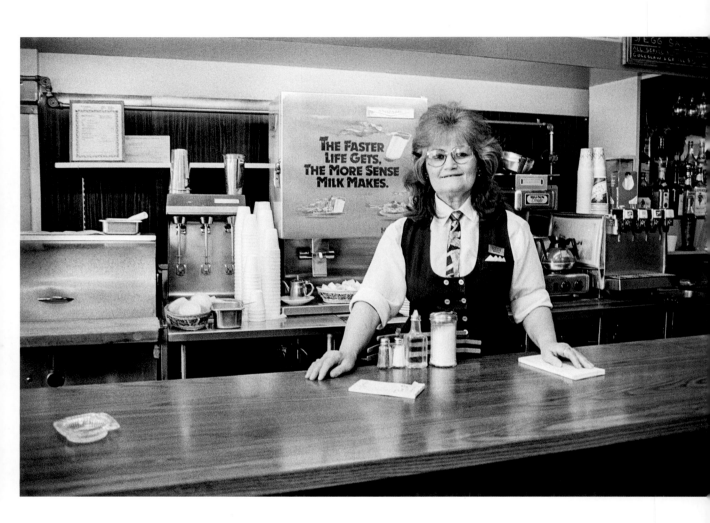

Queen Street East, Toronto, 1997

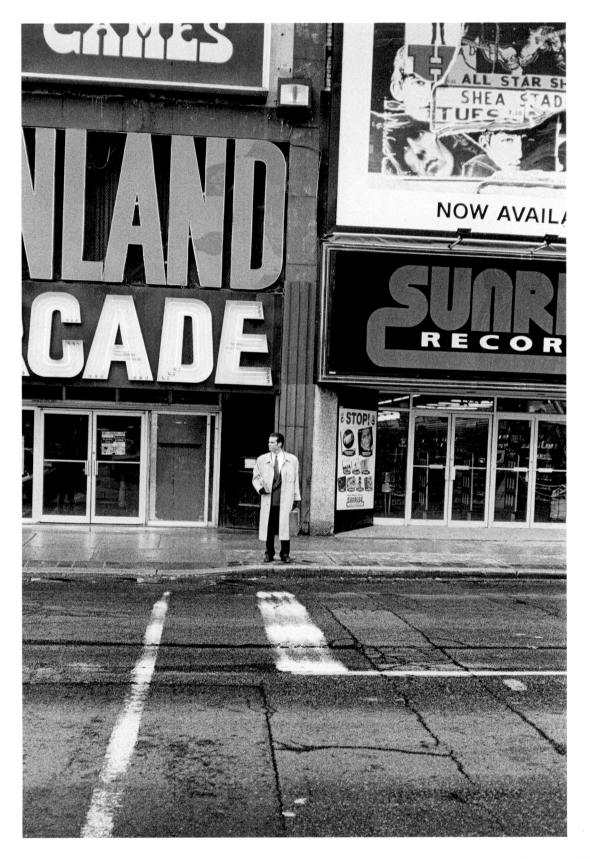

Yonge Street, Toronto, 1996

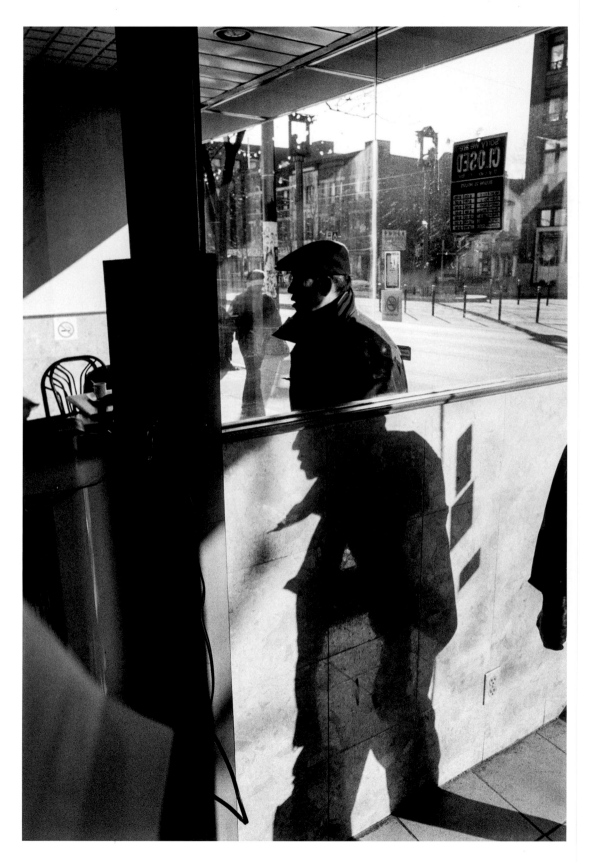

Spadina Avenue, Toronto, 2000

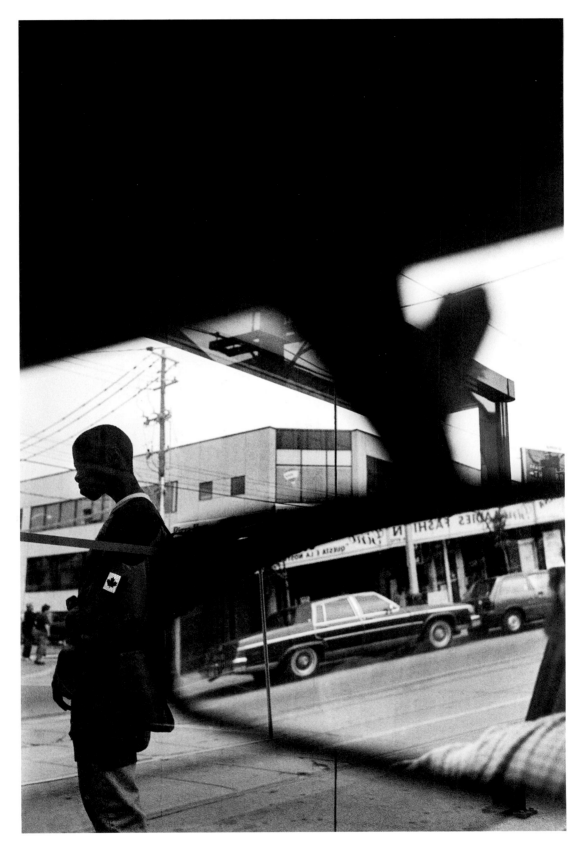

Eglinton Avenue, Toronto, 1996

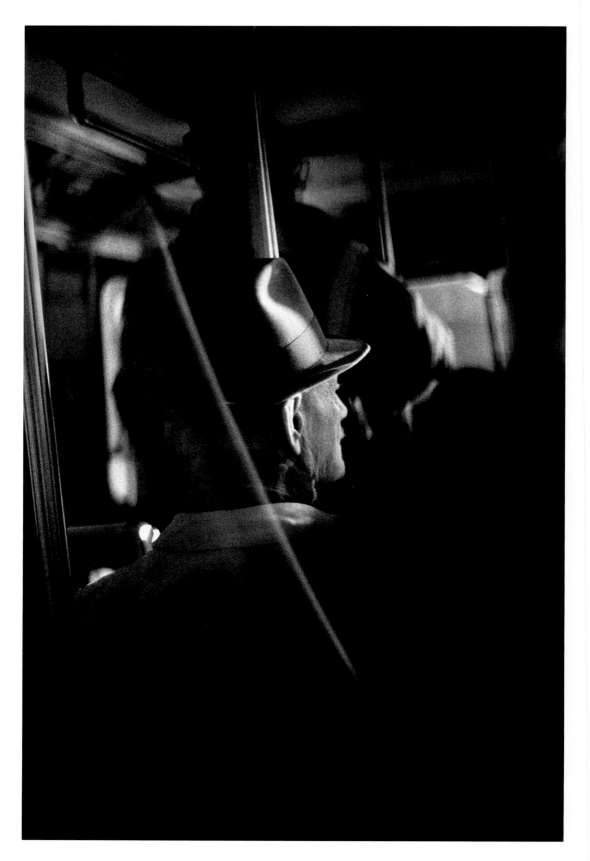

Inside a streetcar, Toronto, 1998

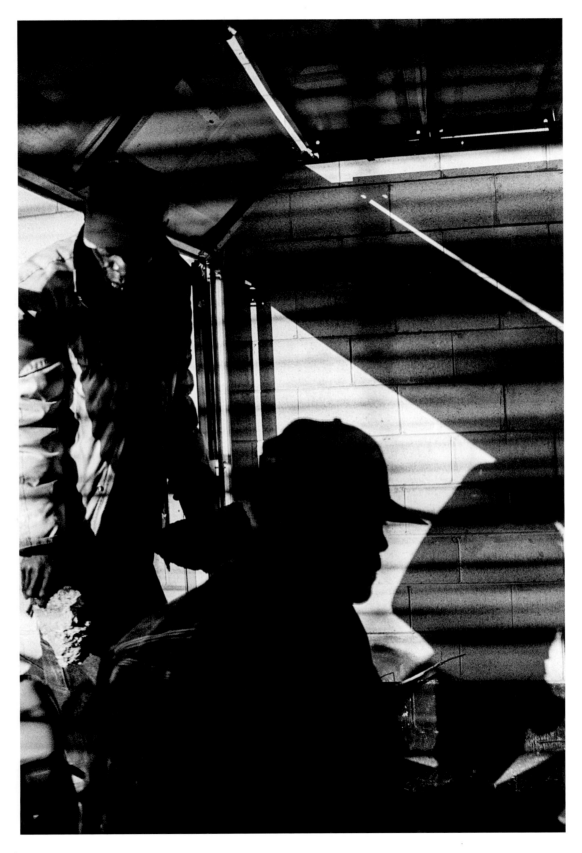

Vaughan Road, Toronto, 1997

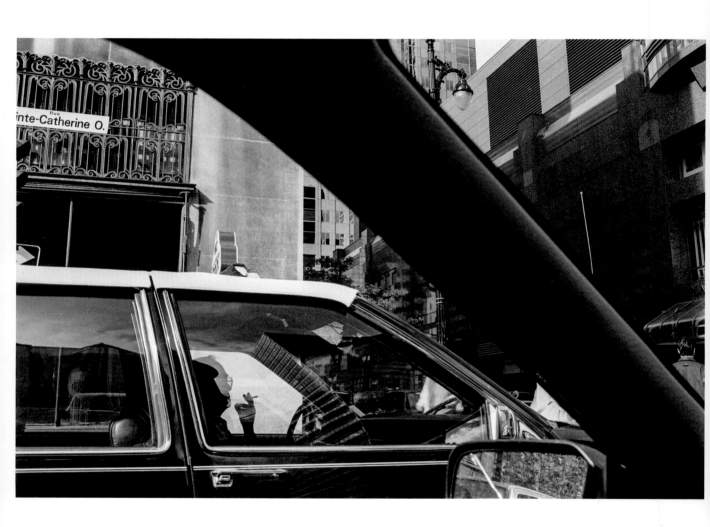

Rue Sainte-Catherine Ouest, Montréal, 2000

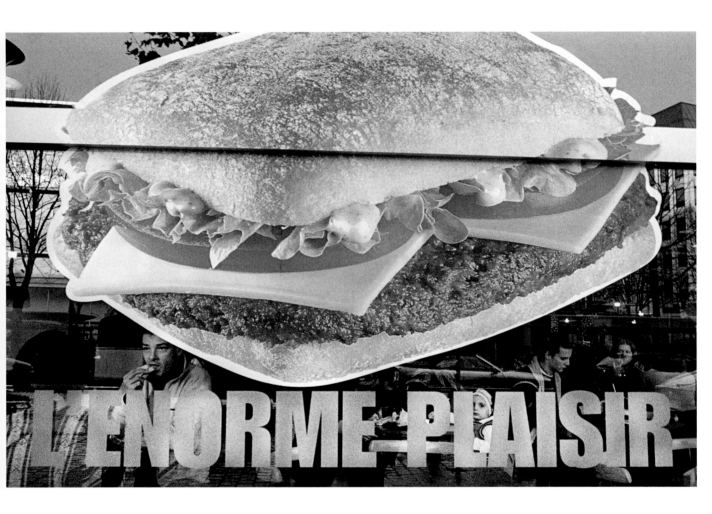

Rue Saint-Denis, Montréal, 2005

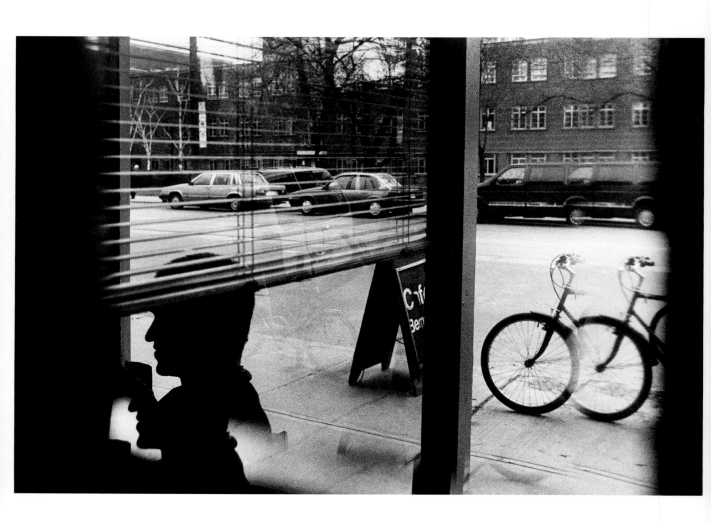

Near the University of Toronto, 1997

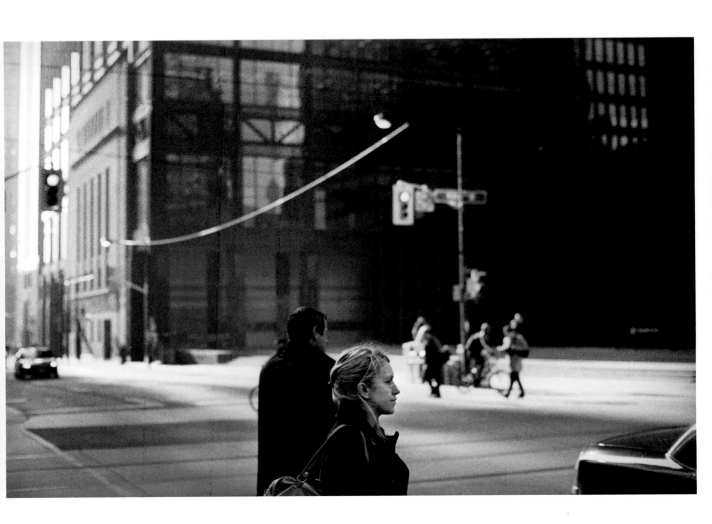

Intersection of Bay Street and King Street West, Toronto, 2015

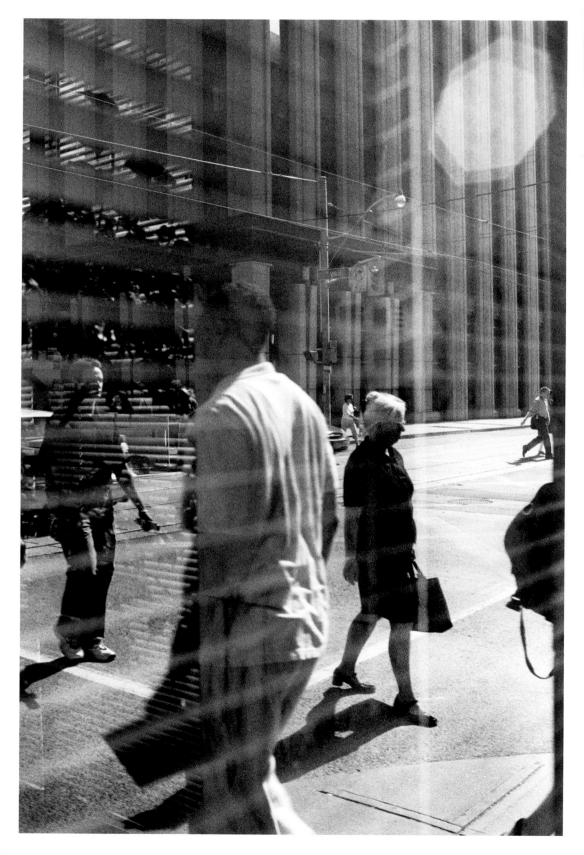

Bay Street, Toronto, 2010

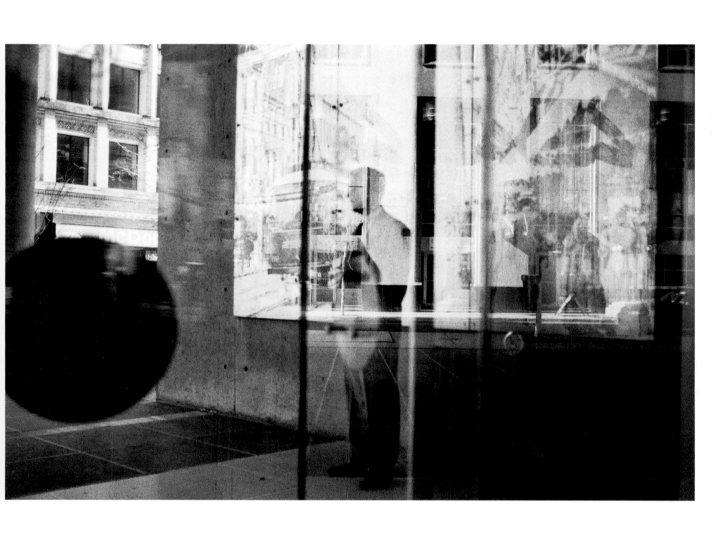

Bank Street, Ottawa, 2005

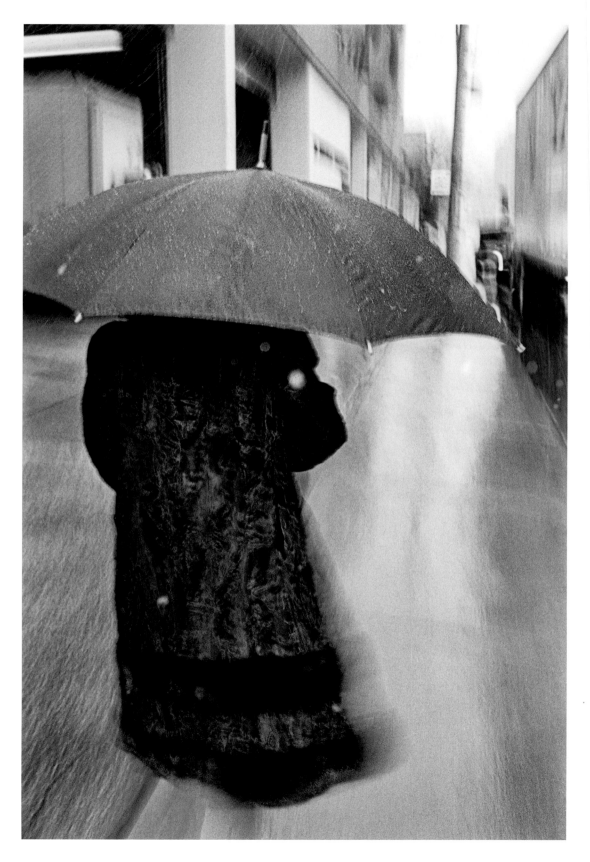

Queen Street, Toronto, 2005

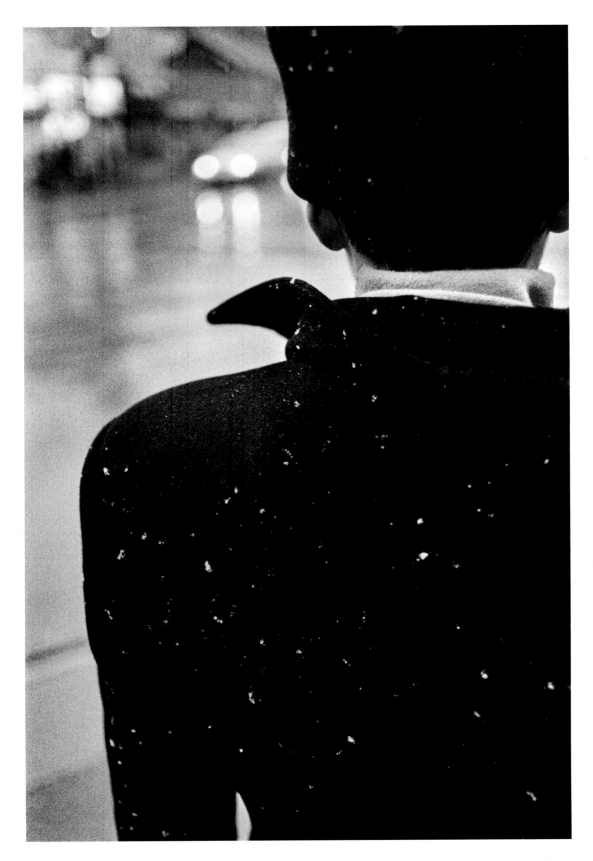

Queen Street, Toronto, 2006

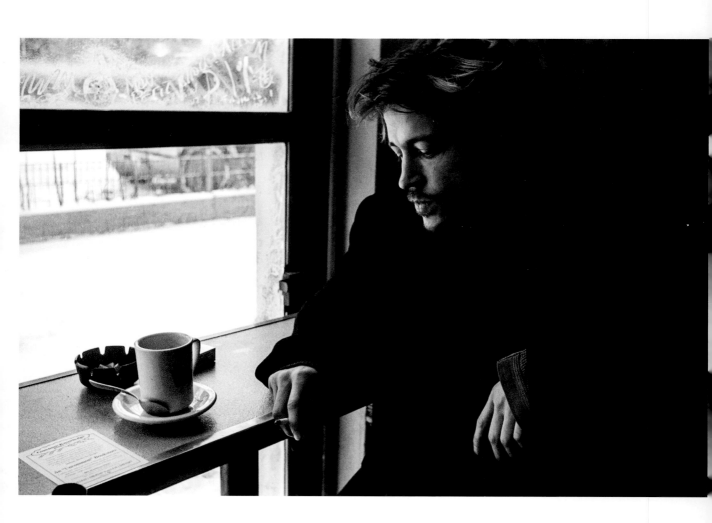

Queen Street West, Toronto, 1996

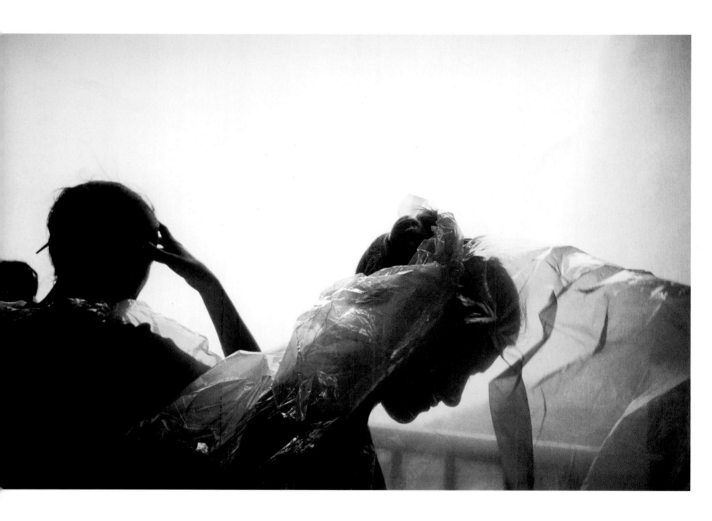

Niagara Falls, Ontario, 1995

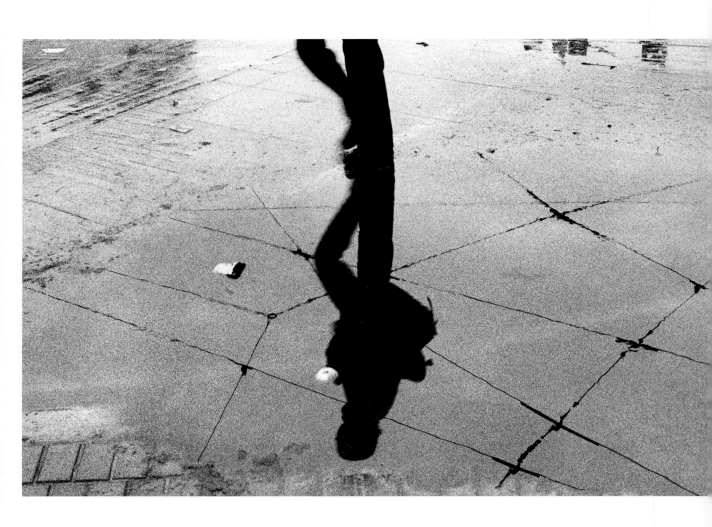

Spadina Avenue, Toronto, 2014

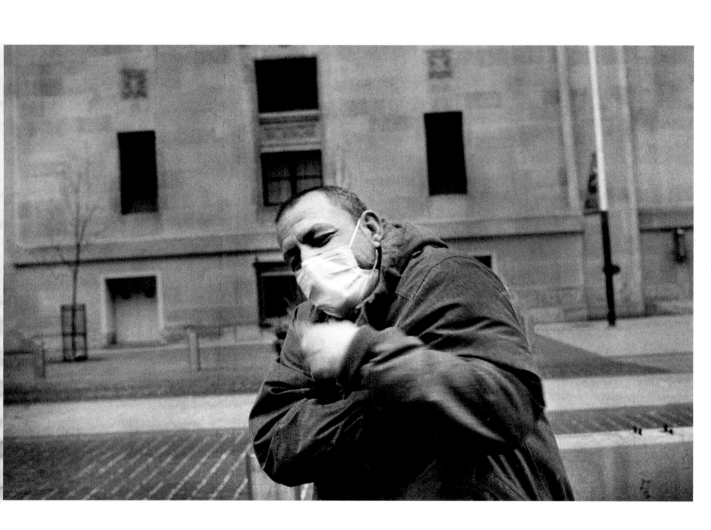

Union Station, Toronto, 2020

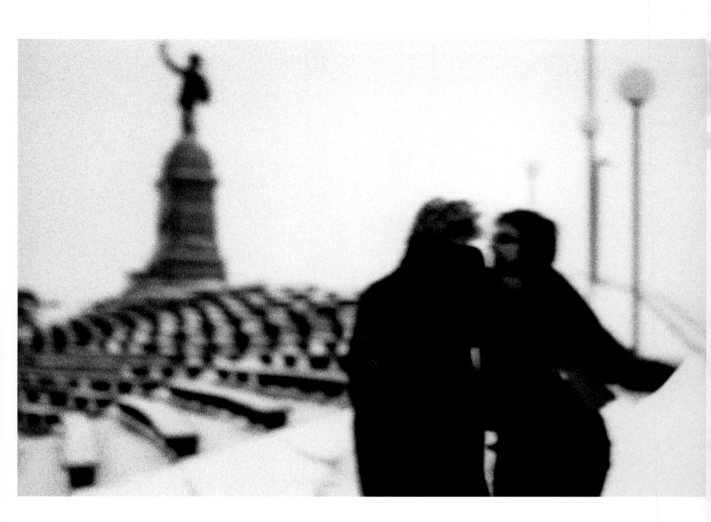

Nepean Point, Ottawa, 2002

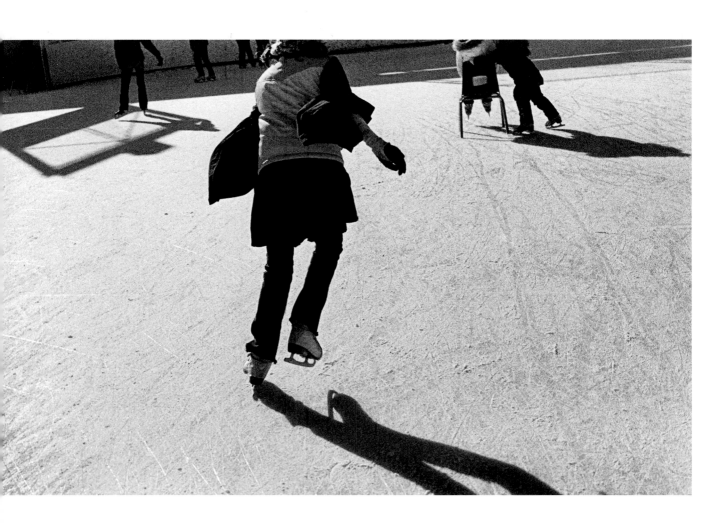

Dufferin Grove Park, Toronto, 2016

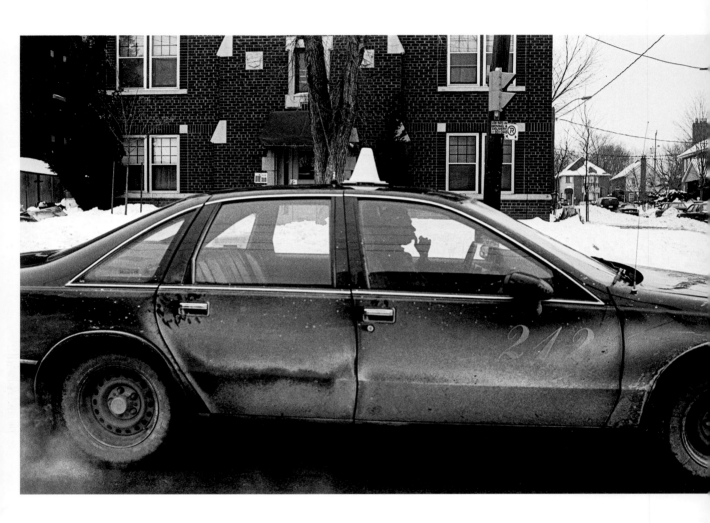

Vaughan Road, Toronto, 1998

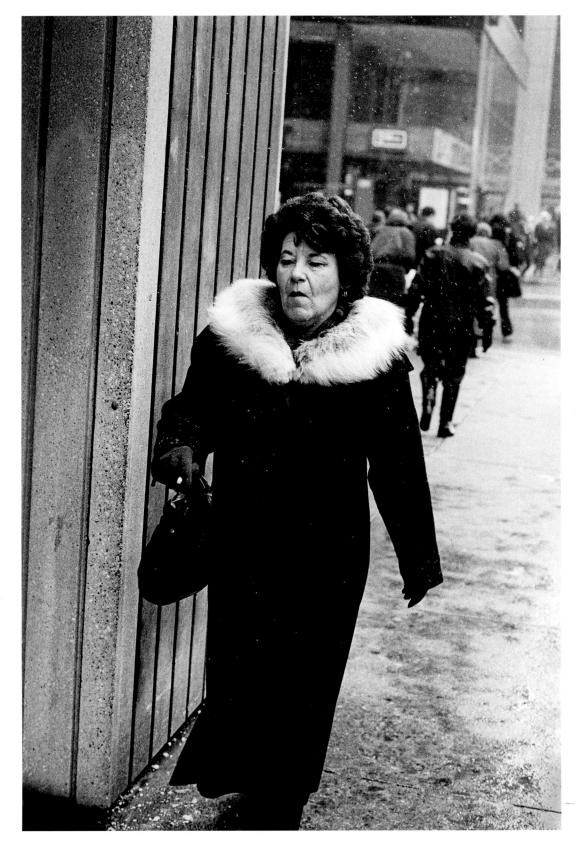

Business district, Toronto, 2004

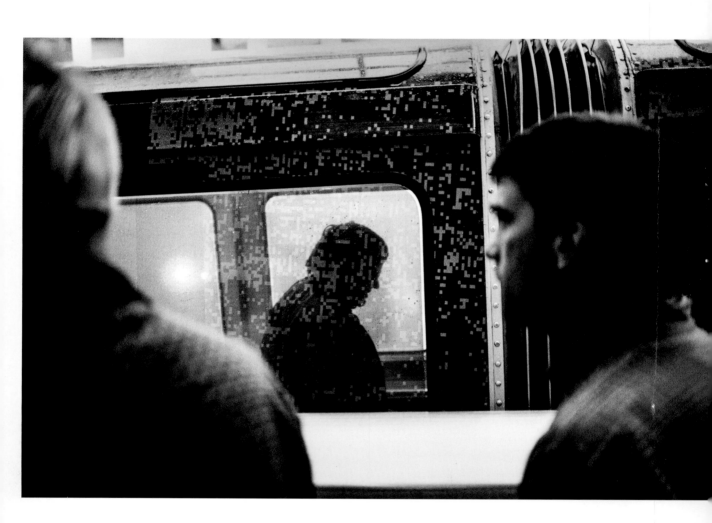

SkyTrain, Vancouver, 2005

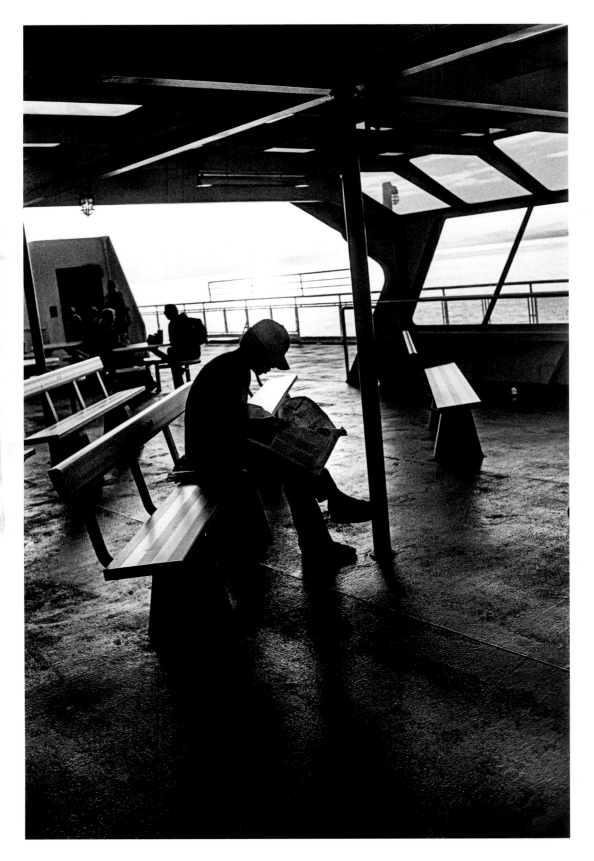

Ferry, Vancouver, 2010

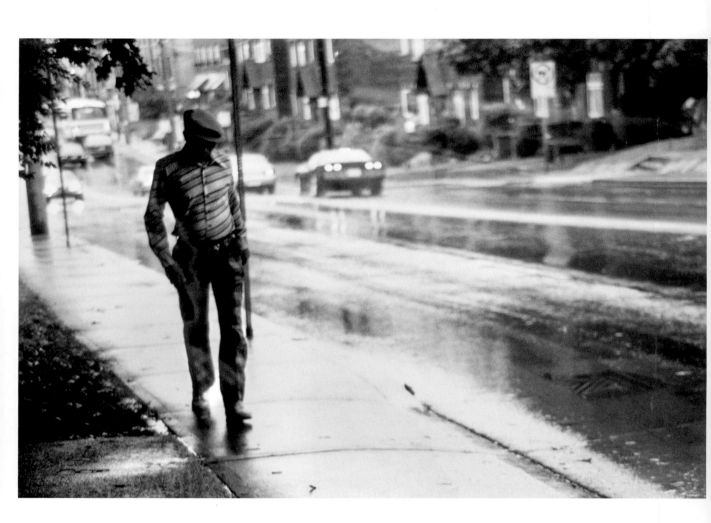

Bathurst Street, Toronto, 1996

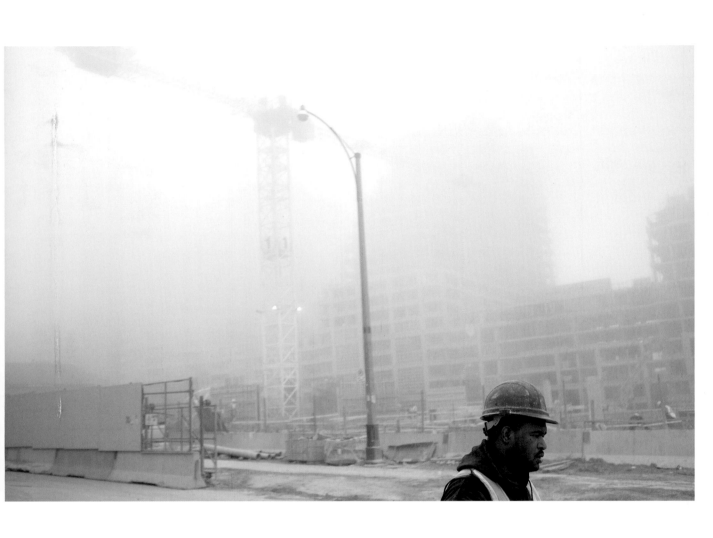

East Liberty Street, Toronto, 2012

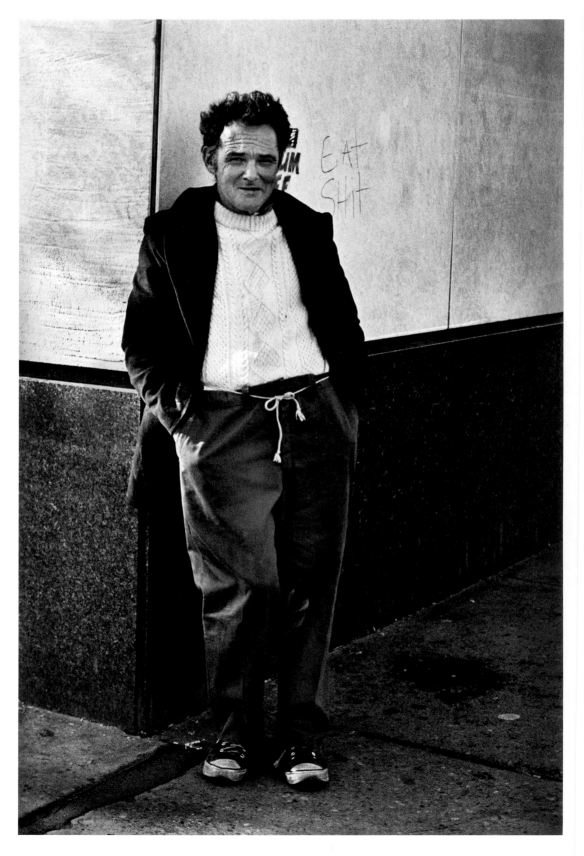

College Street and Spadina Avenue, Toronto, 1996

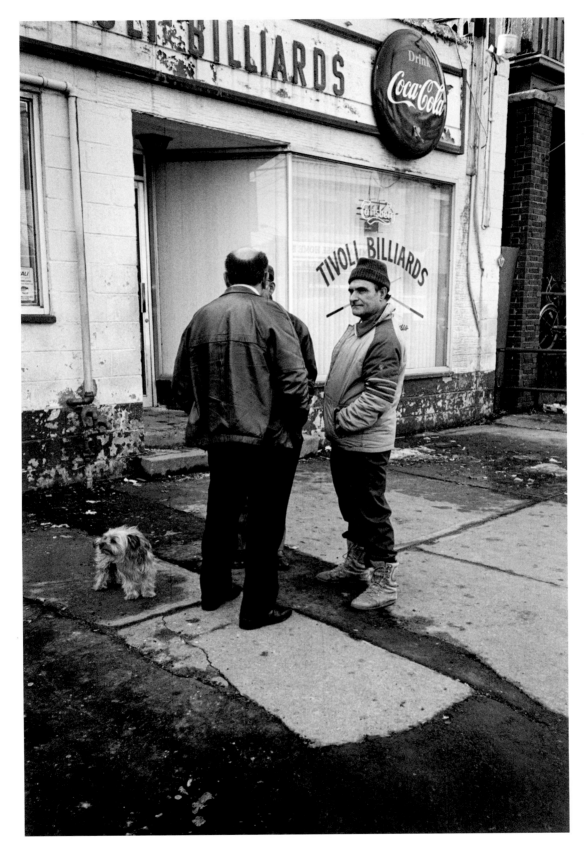

Kensington Market, Toronto, 1995

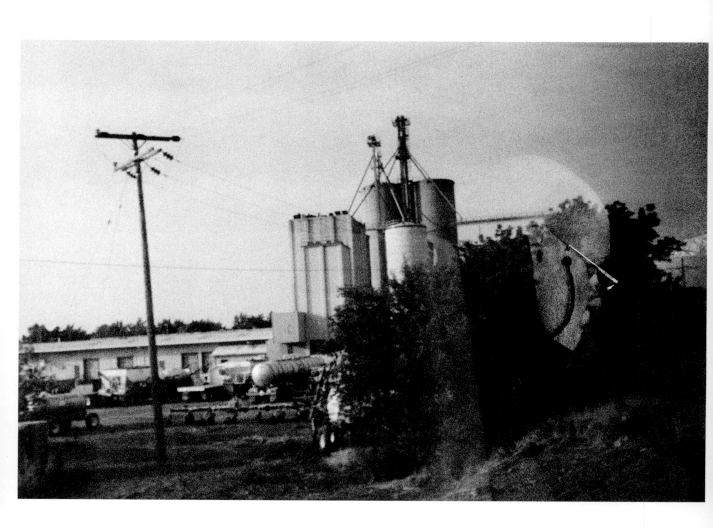

VIA train outside Toronto, 2002

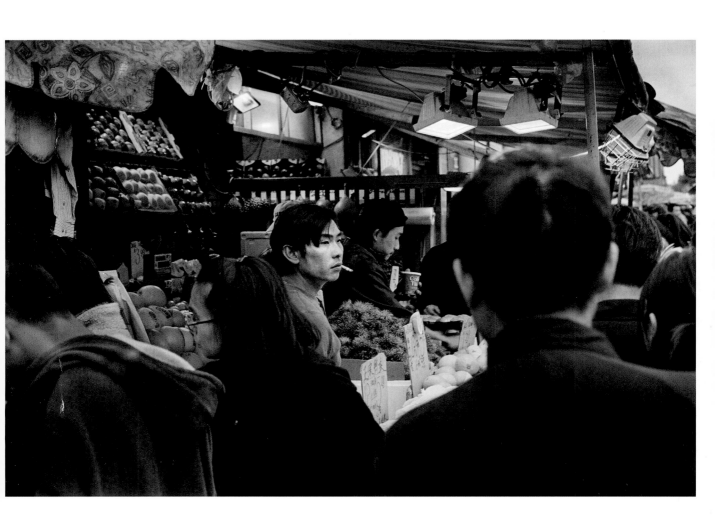

Chinatown, Toronto, 2002

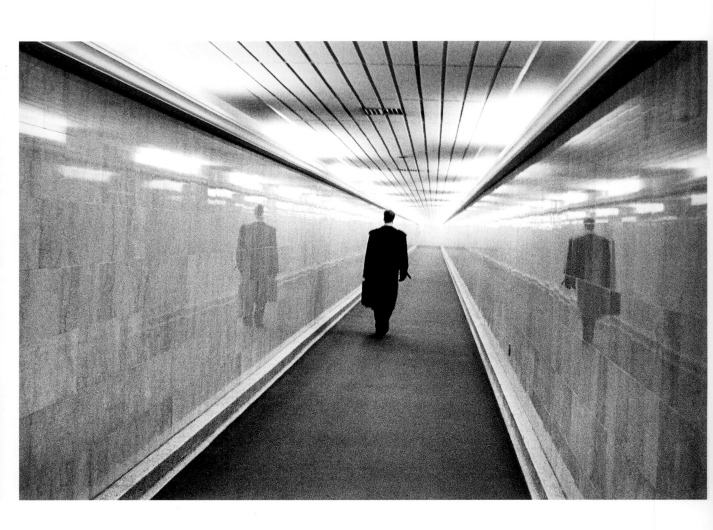

Pedestrian tunnel, Ottawa, 1997

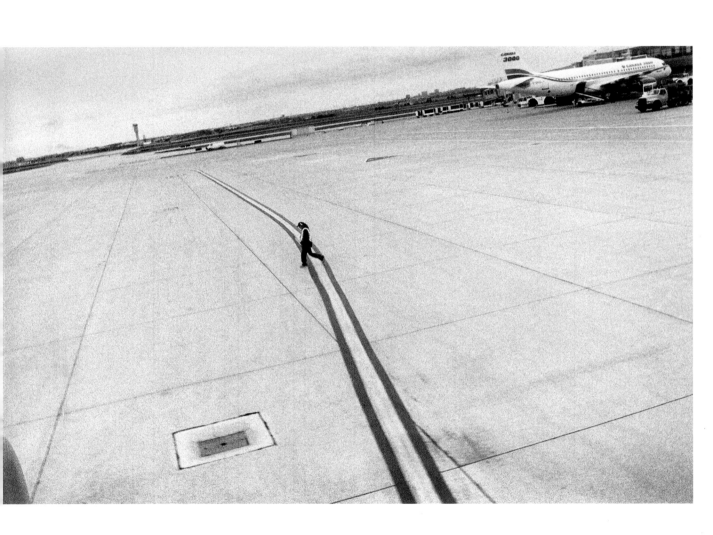

Lester B. Pearson International Airport, Toronto, 2000

Acknowledgements

I would like to acknowledge and thank the people whom I have photographed.

I would also like to thank: Shawna Eberle, Luca Strippoli, my parents, Goran Petkowski, Martin Mraz, The Last Minute Kid, JK, Lorne Wolk, Mark Hesselink, Tamara Eberle, Brandon Constans, Eva, Mario, Amelia, Leo and Christel P., LT, CP, S. Hollis, A. Dushan, Millennium Images UK, Niall O'Leary, Jason Shenai, Yolande and Monique Blais.

And Jean-Raphaël, thank you.

Remerciements

Ma reconnaissance s'adresse à toutes les personnes que j'ai photographiées.

Je tiens à remercier : Shawna Eberle, Luca Strippoli, mes parents, Goran Petkowski, Martin Mraz, The Last Minute Kid, JK, Lorne Wolk, Mark Hesselink, Tamara Eberle, Brandon Constans, Eva, Mario, Amelia, Leo et Christel P., LT, CP, S. Hollis, A. Dushan, Millennium Images UK, Niall O'Leary, Jason Shenai, Yolande et Monique Blais.

Et à Jean-Raphaël, merci.

Self-portrait, 2019

About the Photographer

Fabrice Strippoli's street photography graces the collections of the Rochester Institute of Technology, The Marshall McLuhan School, Millennium Images UK, Art Actuel Paris and is also the subject of his first book, *Dark City*. He has been shown in Canada, the United Kingdom, the United States, France, and Belgium. A graduate of photography from Ryerson University, Strippoli's darkroom mastery has positioned him as a leading technician for elite photographers the world over. His photographs have been published in the *Globe and Mail* and *The Walrus*, and he is a regular contributor to *Geist* magazine. From radio talks to outdoor slide shows, his work has seen many forms. The Quebec-born photographer is currently running F-Bomb Fotolab in Toronto, where his favourite pastime is drinking coffee while looking out the window at cloud formations.

À propos du photographe

Les photographies de rue de Fabrice Strippoli embellissent les collections du Rochester Institute of Technology, de la Marshall McLuhan School, de Millennium Images UK, d'Art Actuel Paris et font également l'objet de son premier livre, Dark City. *Il a été exposé au Canada, au Royaume-Uni, aux États-Unis, en France et en Belgique. Diplômé en photographie de l'Université Ryerson, sa maîtrise en chambre noire l'a positionné comme un technicien de premier plan pour les photographes d'élite du monde entier. Ses photographies ont été publiées dans le* Globe and Mail *et* The Walrus *et il contribue régulièrement au magazine* Geist. *Des causeries radiophoniques aux diaporamas en plein air, son travail a pris de nombreuses formes. Le photographe, né à Québec, dirige actuellement le Fotolab F-Bomb à Toronto, où son passe-temps favori est de savourer un café en regardant par la fenêtre le passage des nuages.*

Cataloguing data is available from Library and Archives Canada
Les données de catalogage avant publication sont disponibles de Bibliothèque et Archives Canada
ISBN 978-1-77327-174-3 (hbk.; *livre broché*)

Design / *Conception* : Naomi MacDougall
Proofreading / *Correction d'épreuves* : Nancy Foran
Translation to French / *Traduction en français* : Salvatore Strippoli
Cover images: Front: Trinity Bellwoods Park, Toronto, 2006.
Back: Dundas Street near Ossington Avenue, Toronto, 2001.
Image en page couverture : parc Trinity Bellwoods, Toronto, 2006. Image en couverture arrière : rue Dundas près d'avenue Ossington, Toronto, 2001.

Printed and bound in China by C&C Offset Printing Co.
Distributed internationally by Publishers Group West
Imprimé et relié en Chine par C&C Offset Printing Co.
Distribué à l'international par Publishers Group West

Figure 1 Publishing Inc.
Vancouver BC Canada
www.figure1publishing.com

Figure 1 Publishing works in the traditional, unceded territory of the Xʷməθkʷəy̓əm (Musqueam), Skwxwú7mesh (Squamish) and Səl̓ílwətaʔɬ (Tsleil-Waututh) peoples.